ARCHITECTURE

COMMUNALE

ARCHITECTURE
COMMUNALE

HOTELS DE VILLE, MAIRIES, MAISONS D'ÉCOLE
SALLES D'ASILE, PRESBYTÈRES, HALLES ET MARCHÉS
ABATTOIRS, LAVOIRS, FONTAINES, ETC.

PAR

M. FÉLIX NARJOUX

ARCHITECTE DE LA VILLE DE PARIS

AVEC UNE PRÉFACE DE M. VIOLLET-LE-DUC

DEUXIÈME SÉRIE
Planches LIII à CL

PARIS
V^{ve} A. MOREL ET C^{ie}, LIBRAIRES-ÉDITEURS
13, RUE BONAPARTE, 13

1870

ARCHITECTURE COMMUNALE

PLAN DU REZ-DE-CHAUSSÉE

COUPE TRANSVERSALE

PLAN DU 1er ÉTAGE

LÉGENDE

SALLE D'ASILE
à Assérits (Loire-Inférieure)

ARCHITECTURE COMMUNALE

PL. LIV

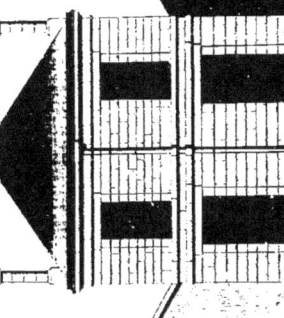

ÉLÉVATION PRINCIPALE

SALLE D'ASILE

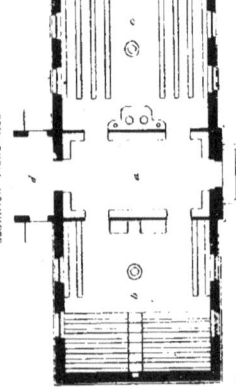

ARCHITECTURE COMMUNALE

COUPE TRANSVERSALE

PIGNON

SALLE D'ASILE
à Aubusson (Creuse.)

ARCHITECTURE COMMUNALE

COUPE LONGIT.^le SUR LA MOITIÉ DE LA SALLE D'ASILE

PLAN DU REZ-DE-CHAUSSÉE

PLAN DU 1.er ÉTAGE

LÉGENDE

a. Vestibule
b. Réfectoire
c. Cuisine
d. Cabinet de la supérieure
e. Salle d'asile
f. Préau couvert
g. Bûcholandrie
h. Cellier
i. Salle de réunion des sœurs
m. Préau
j. Lavabos

Échelle des Plans

Échelle de la Coupe

SALLE D'ASILE
à St Etienne — Limoges (Haute-Vienne)

P. Morgues del.

A. MOREL, Éditeur.

ARCHITECTURE COMMUNALE

ÉLÉVATION PRINCIPALE

SALLE D'ASILE
à St Etienne—Limoges (Hte Vienne)

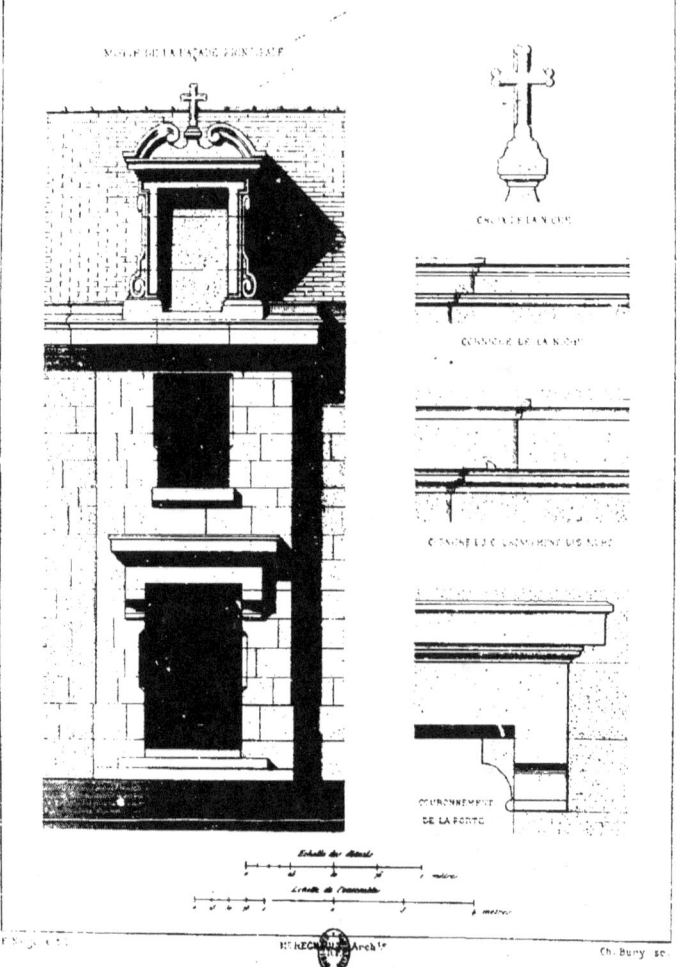

SALLE D'ASILE
à St Etienne (Limoges — Haute-Vienne)

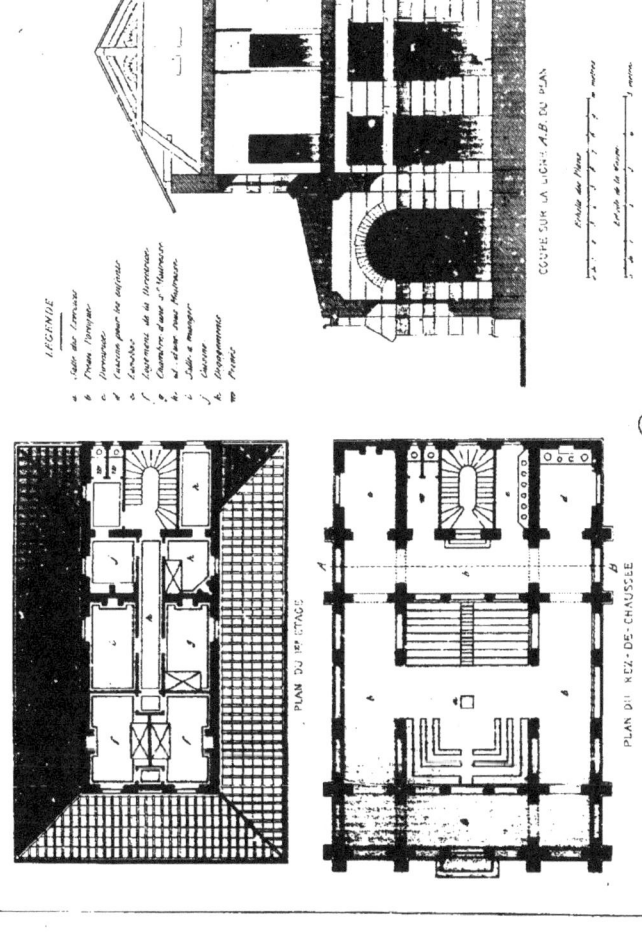

ARCHITECTURE COMMUNALE

ELEVATION PRINCIPALE

SALLE D'ASILE
à Périgueux — Périgueux

ARCHITECTURE COMMUNALE

ELEVATION SUR LA FAÇADE B — ELEVATION SUR LA FAÇADE A

PLAN D'ENSEMBLE

MM. ROGUET et BOILEAU Arch.tes

PRESBYTERE
à l'Isle-Adam (Seine-et-Oise)

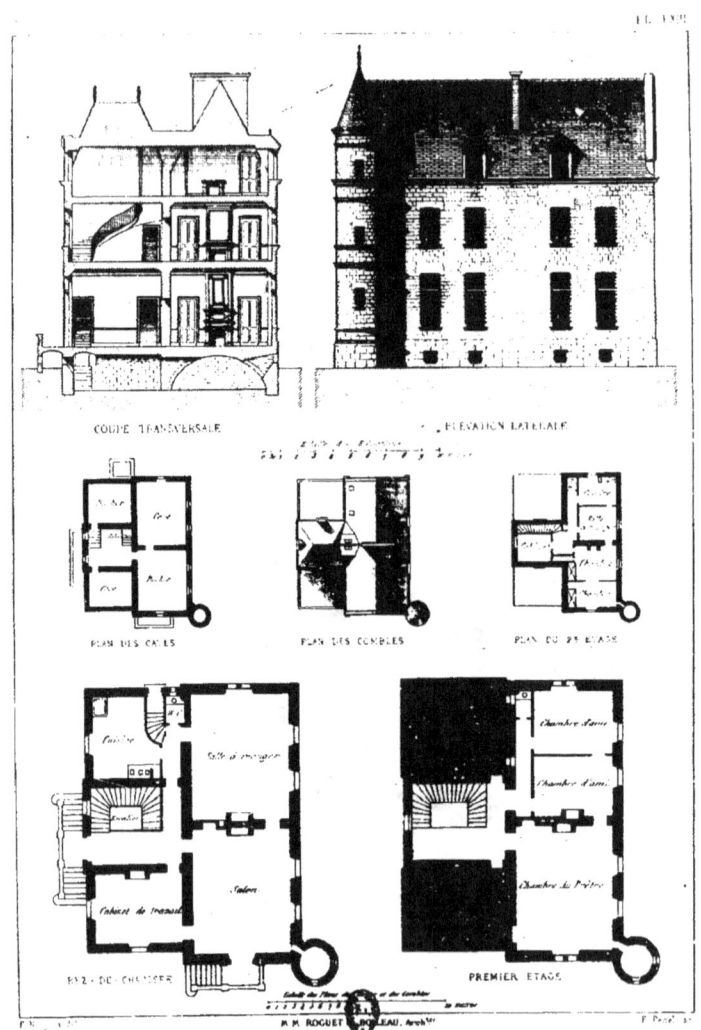

PRESBYTÈRE
à l'Isle Adam (Seine-et-Oise)

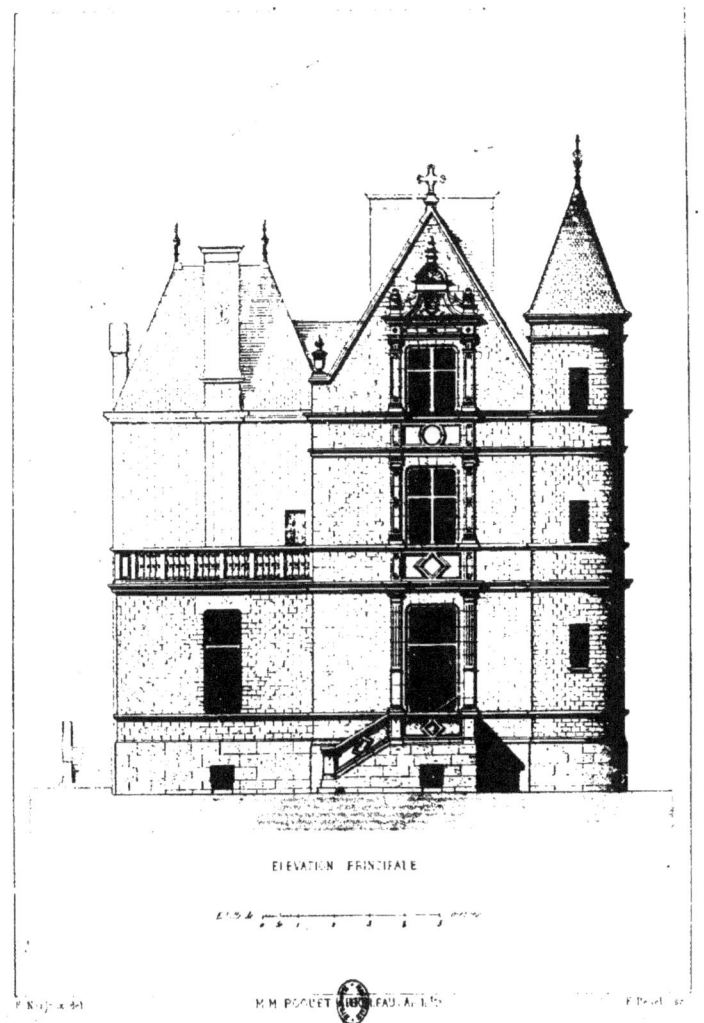

PRESBYTÈRE
à l'Isle-Adam (Seine-et-Oise)

ARCHITECTURE COMMUNALE

COUPE — CROISÉE DU 2ᵉ ÉTAGE — AMORTISSEMENT DU PIGNON

CROIX

PLAN DE LA CROISÉE

BALUSTRADE DE LA FAÇADE PRINCIPALE

COUPE

PRESBYTÈRE
à l'Isle-Adam — (Seine-et-Oise)

ARCHITECTURE COMMUNALE

ELEVATION SUR LE CHEMIN

PLAN DU REZ DE CHAUSSEE

PLAN DU 1ᵉʳ ETAGE

PRESBYTERE
a Maǵadino (Lac majeur)

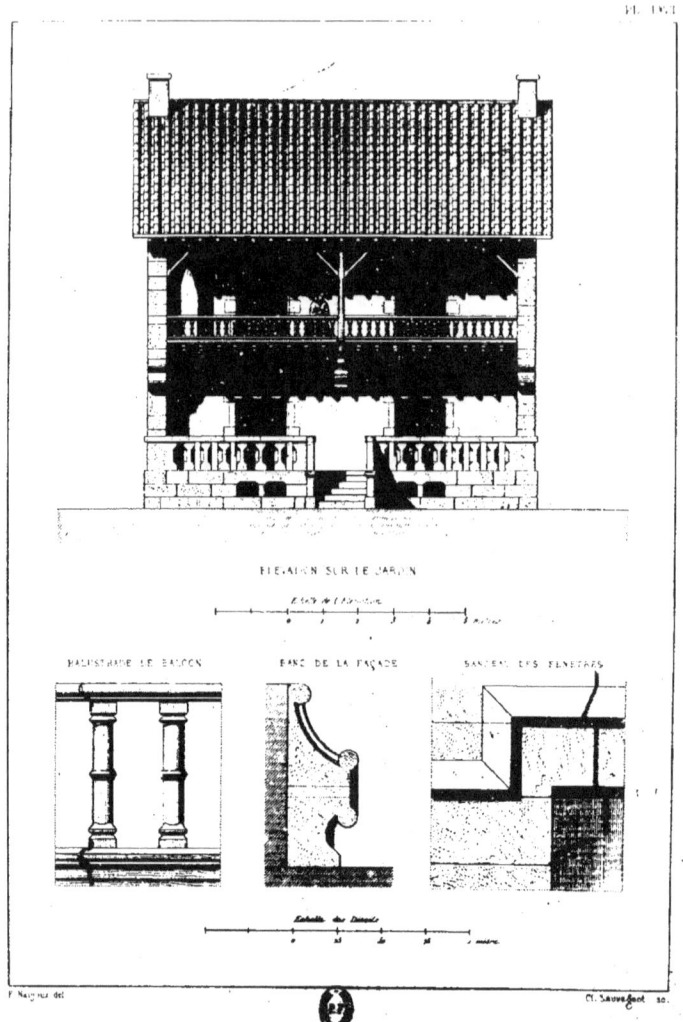

PRESBYTÈRE
a Maßadino — (Lac Majeur)

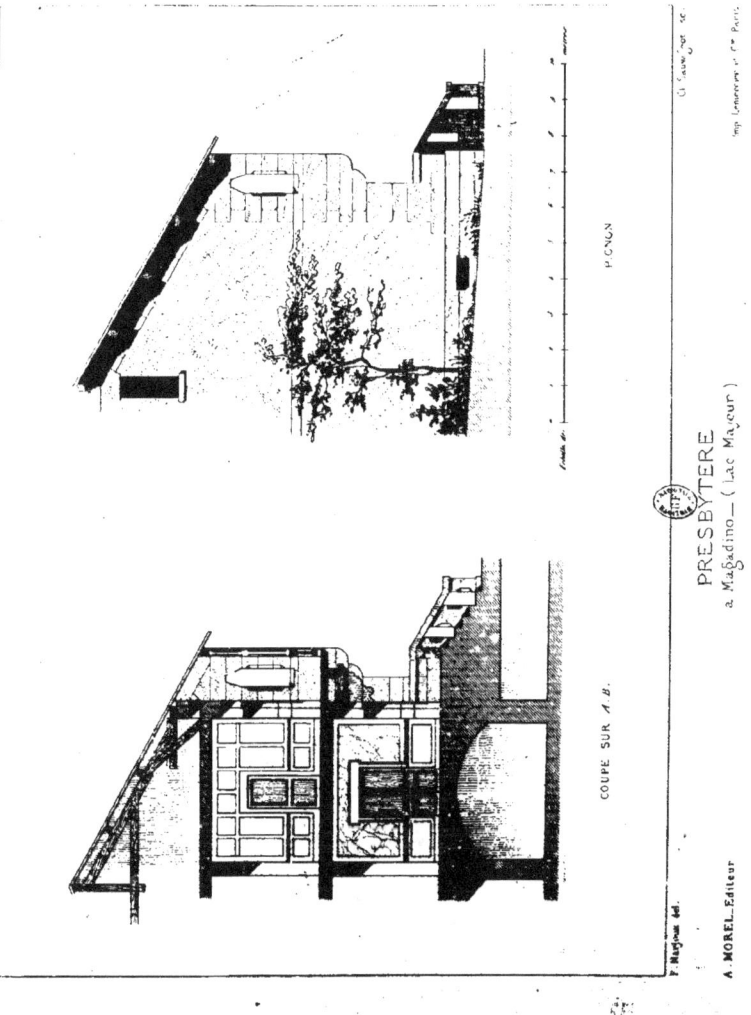

PRESBYTÈRE
à Magadino — (Lac Majeur)

ARCHITECTURE COMMUNALE

ELEVATION SUR LA COUR

PIGNON

PRESBYTÈRE
à Brigueuil (Charente)

M. FÉLIX NARJOUX, Arch.

ARCHITECTURE COMMUNALE

COUPE TRANSVERSALE

FAÇADE SUR LE JARDIN

PRESBYTÈRE
à Brigueuil _ (Charente)

M. FELIX MAGNOUX, Architecte

F. Magnoux del.
A. MOREL, Éditeur

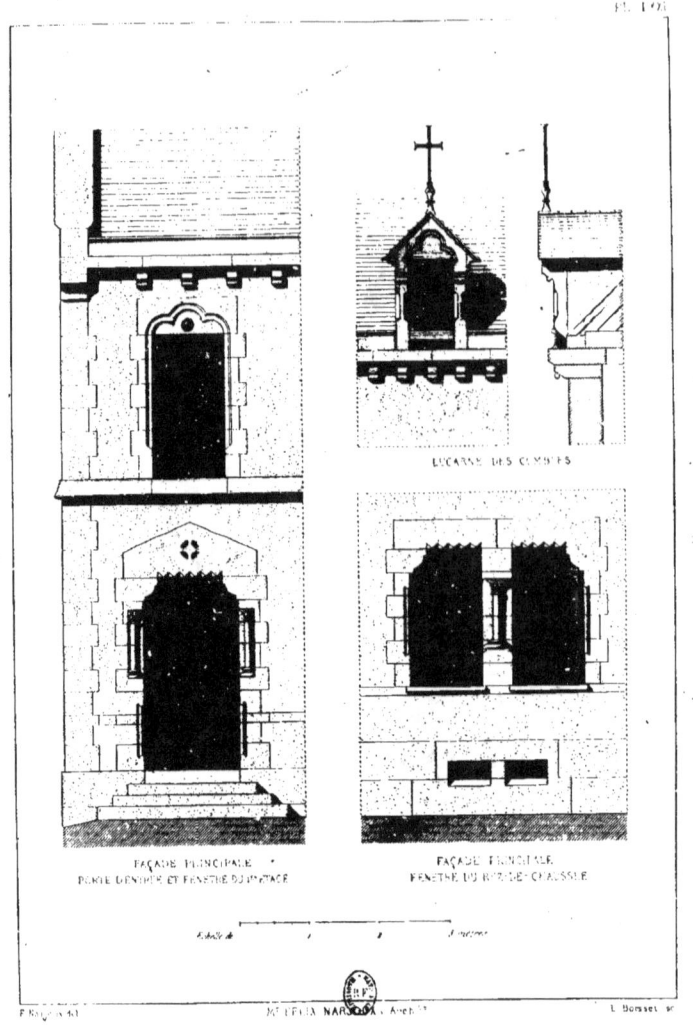

PRESBYTERE

ARCHITECTURE COMMUNALE

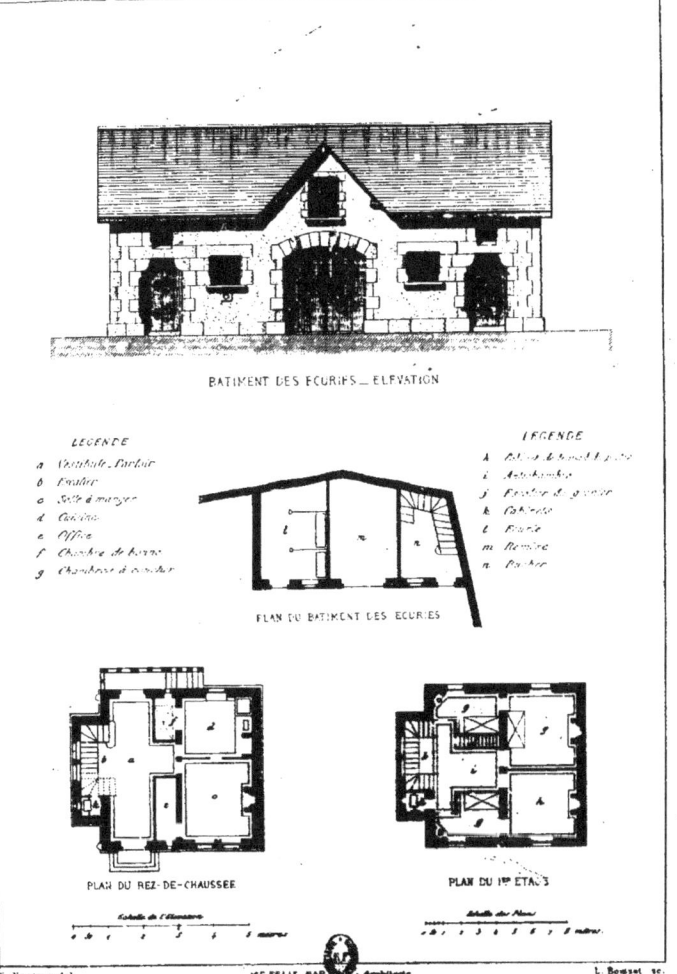

PRESBYTERE
à Brigueuil (Charente)

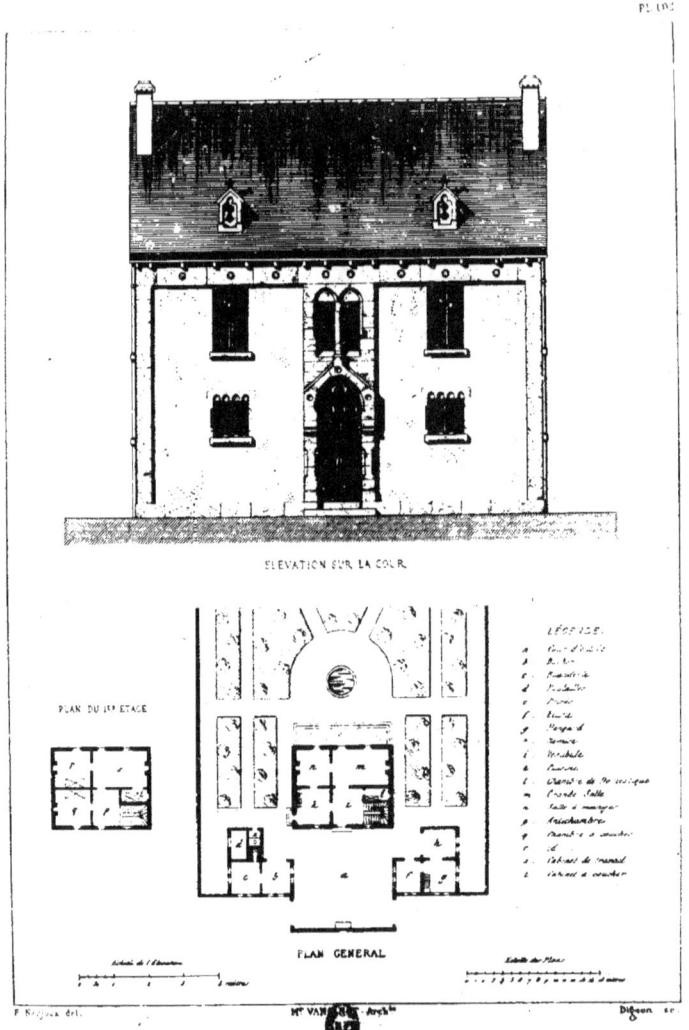

ARCHITECTURE COMMUNALE

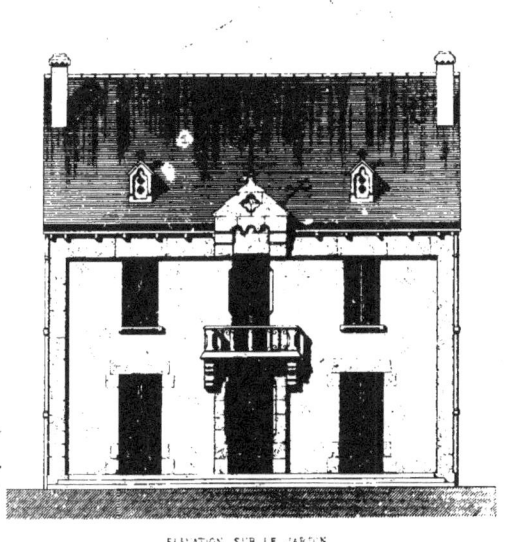

ÉLÉVATION SUR LE JARDIN

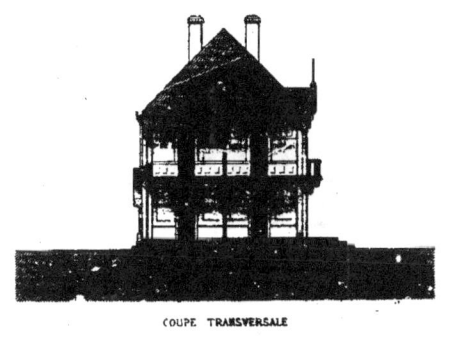

COUPE TRANSVERSALE

PRESBYTÈRE
à St Martial (H[te] Vienne)

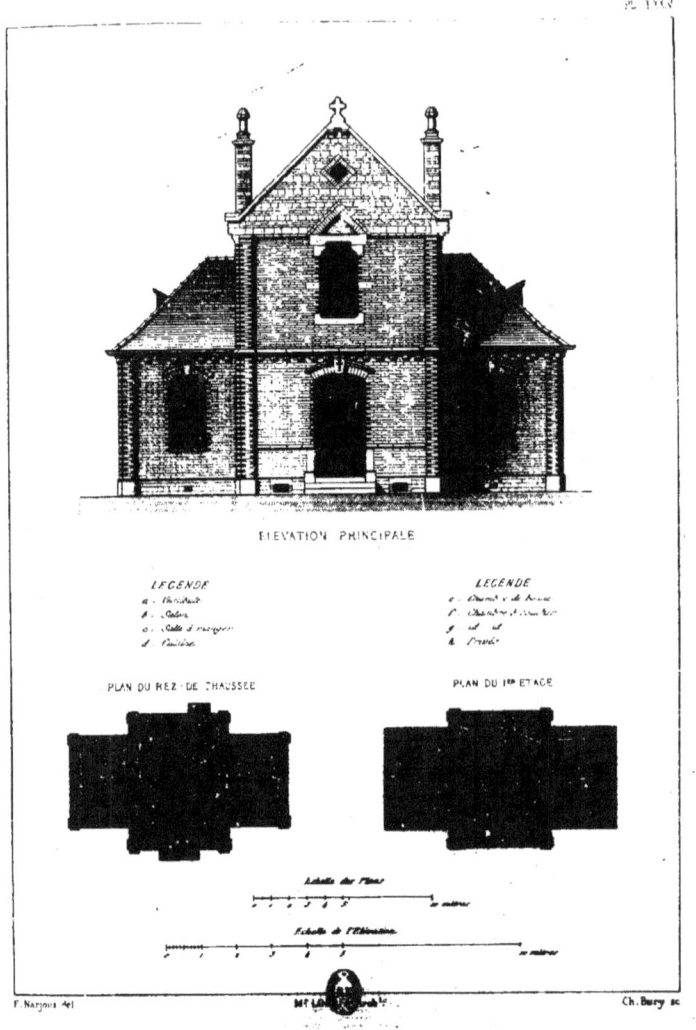

ARCHITECTURE COMMUNALE

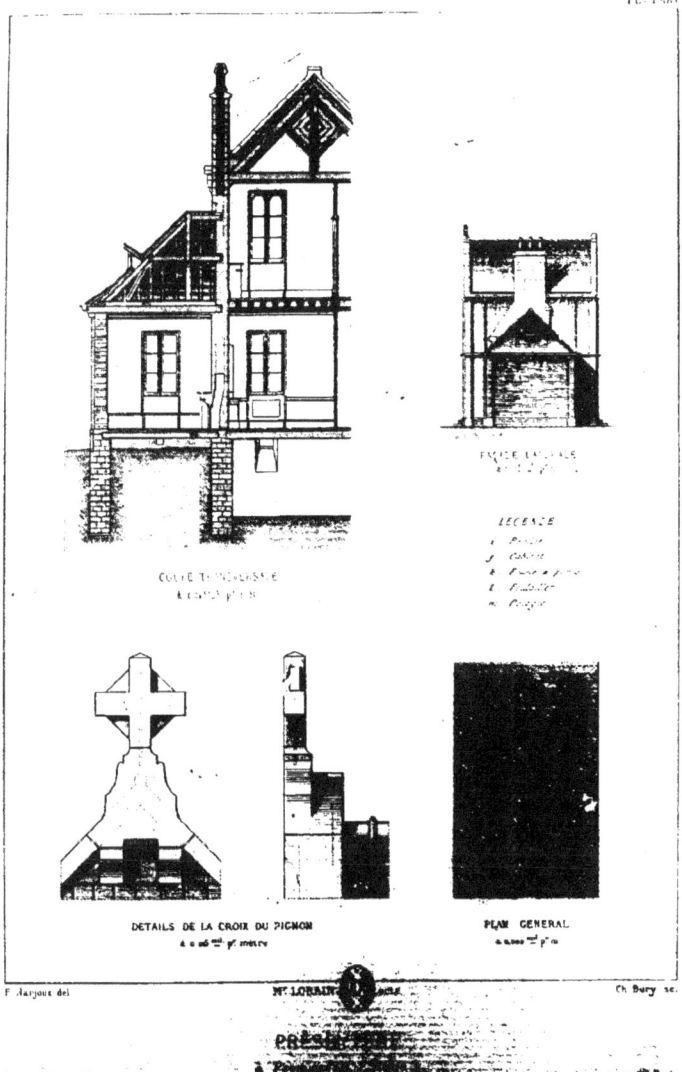

ARCHITECTURE COMMUNALE

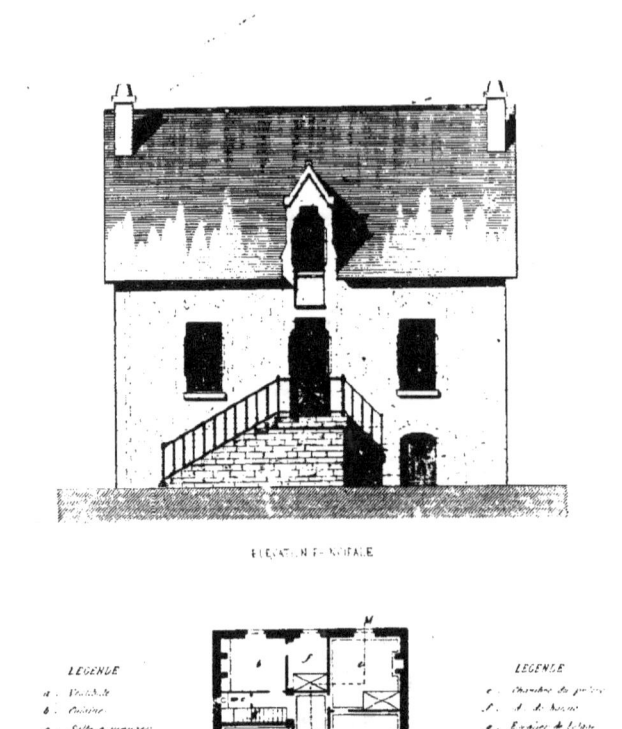

PRESBYTÈRE
à Lamarche (Cher)

ARCHITECTURE COMMUNALE

PL. LXVII

COTÉ DE LA LUCARNE

FACE DE LA LUCARNE

COUPE SUR M.N. DU PLAN

Échelle de la Coupe

Échelle des Détails

PRESBYTÈRE
à Lamotte (Cher)

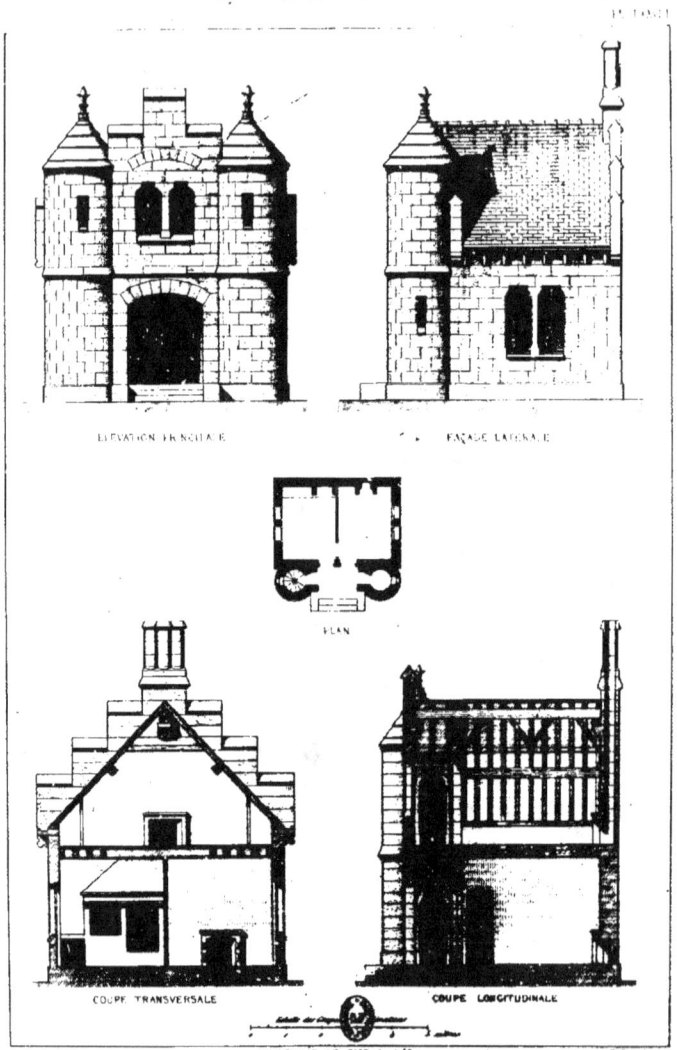

MAISON DE GARDE
à Coucy — (Aisne)

ARCHITECTURE COMMUNALE

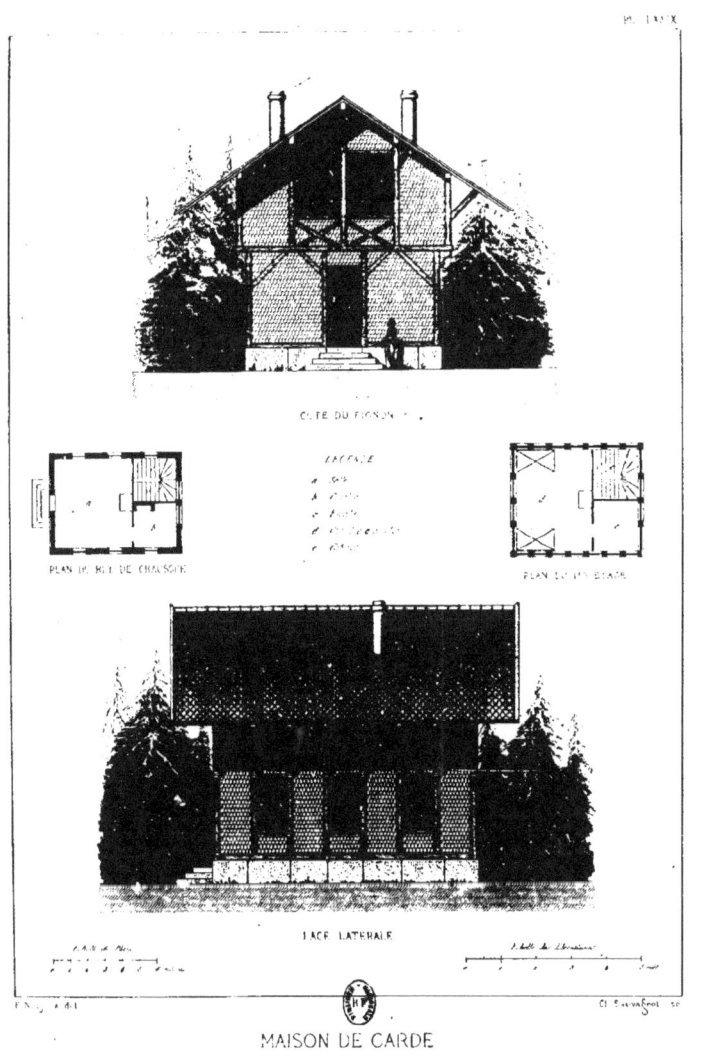

MAISON DE GARDE
à Zollikofen (Suisse)

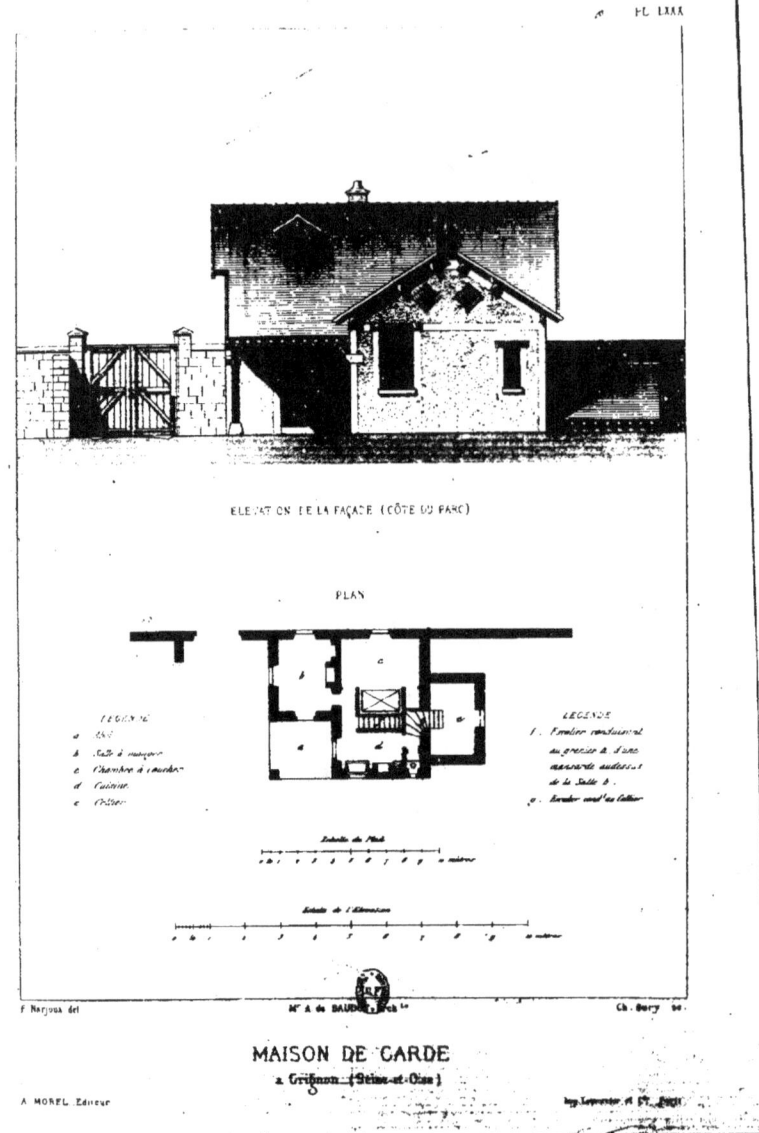

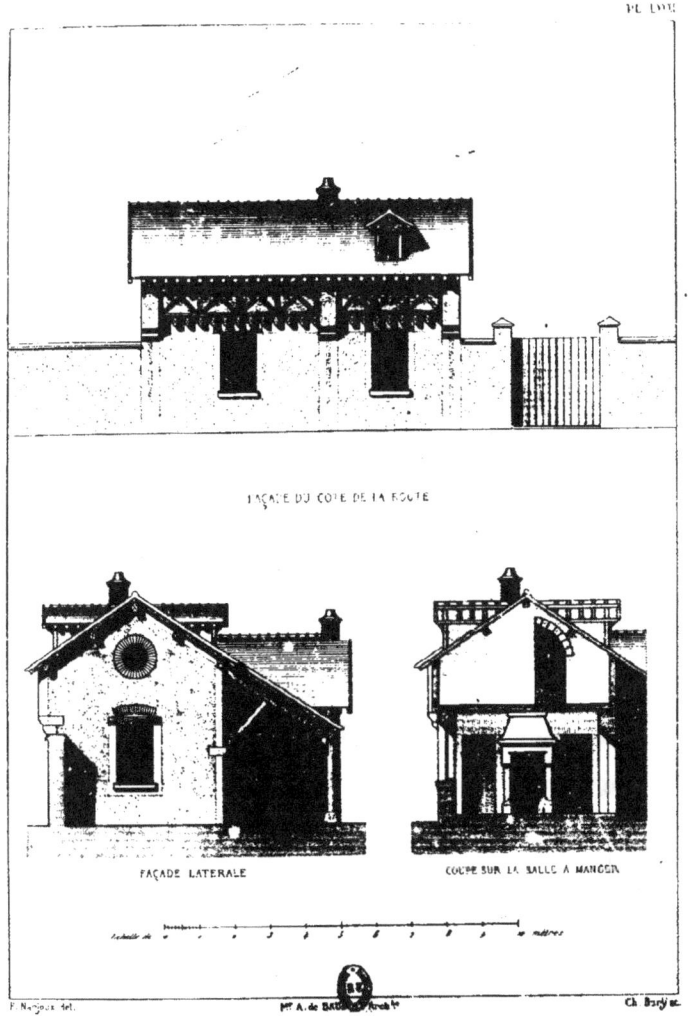

MAISON DE GARDE

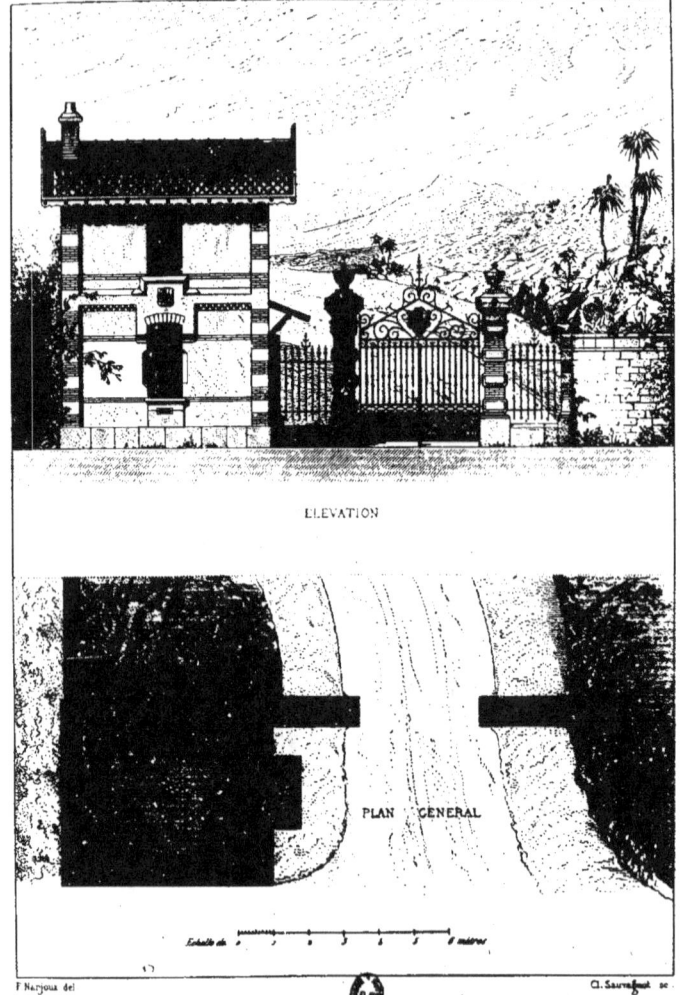

MAISON DE GARDE
au Mont-boron — Nice (Alpes-Maritimes)

ARCHITECTURE COMMUNALE

COUPE TRANSVERSALE

PLAN DU 2ME ETAGE

PLAN DU 1ER ETAGE

PLAN GÉNÉRAL DU REZ-DE-CHAUSSÉE

LÉGENDE

CASERNE DE GENDARMES A PIED
(Stauffen — Allemagne)

ARCHITECTURE COMMUNALE

M. PÜTZ, Architecte

ÉLÉVATION PRINCIPALE

CASERNE DE GENDARMES A PIED
à Stauffen (Allemagne)

F. Margeux del.

A. MOREL, éditeur

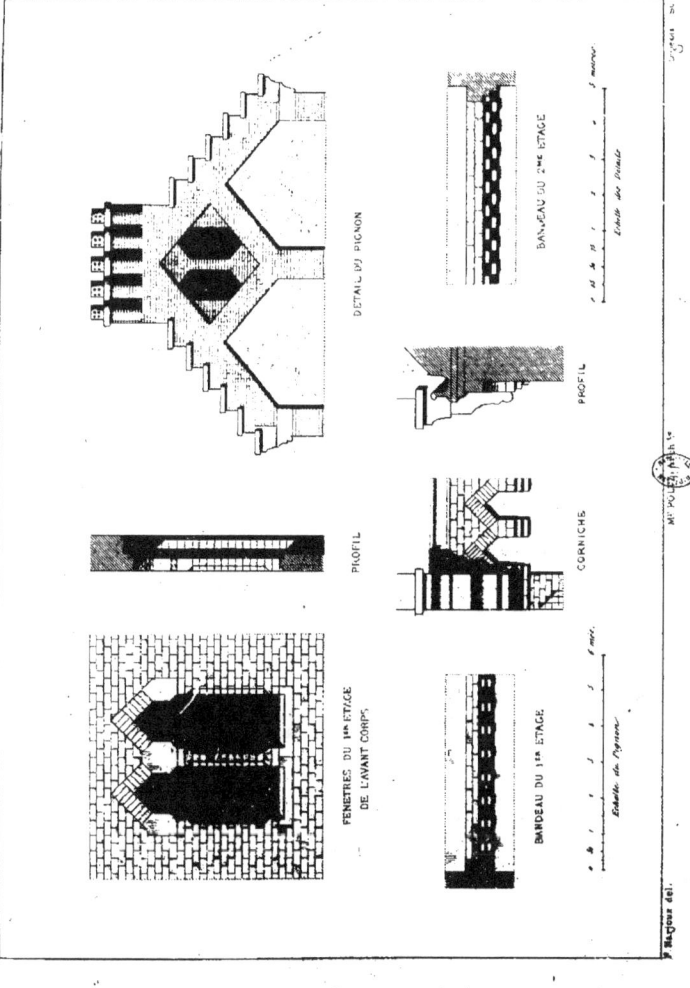

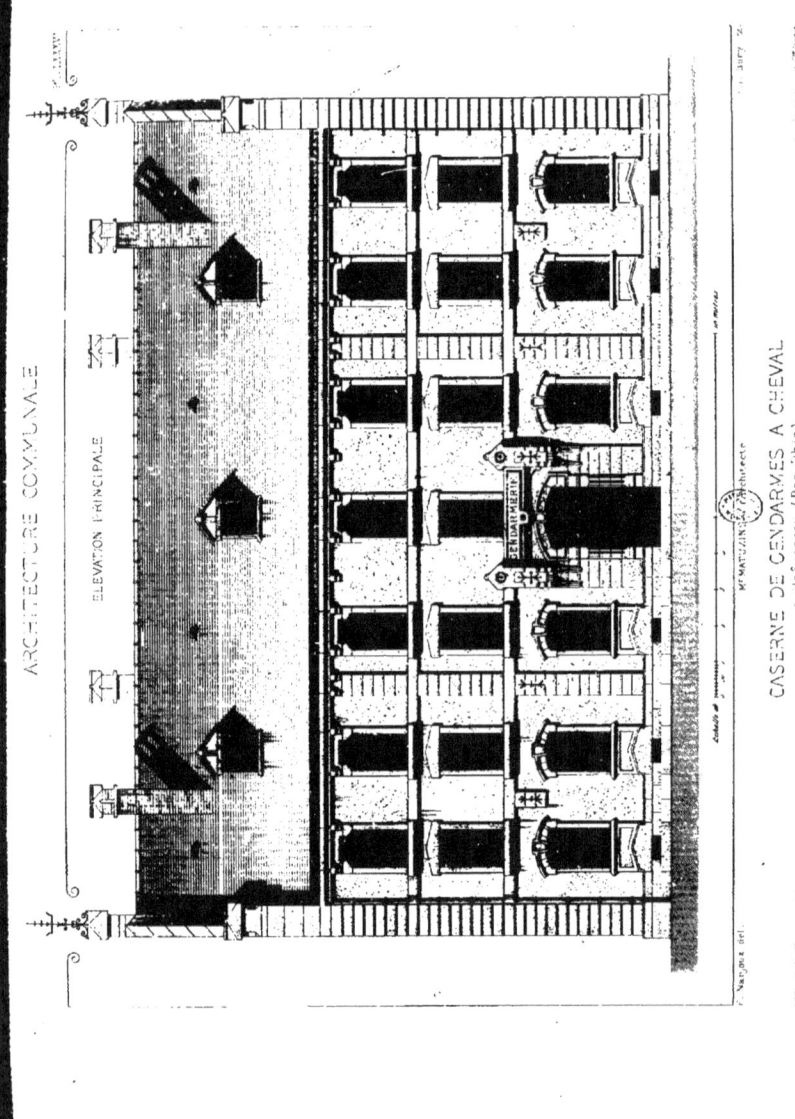

ARCHITECTURE COMMUNALE

Pl. LXXVII

PIGNON

DISTRIBUTION DES ÉTAGES

PLAN GÉNÉRAL

Voie publique

Route impériale

LÉGENDE
a — Écurie des chevaux
b — Selle des manœuvres
c — Écurie des prisonniers
d — Latrines
e — Fumier
f — Puits
g — Abreuvoir
h — Bûcher
i — Chambre à coucher
k — Cuisine
l — Chambre de l'officier
m — Chambre de l'officier au 1er étage
Écurie et Chanfrein
servant de corps de garde

M. MATUZINSKI, Architecte

F. Hojeau del.

Vve A. MOREL et Cie Éditeurs

CASERNE DE GENDARMES A CHEVAL
à HAGUENAU (Bas-Rhin)

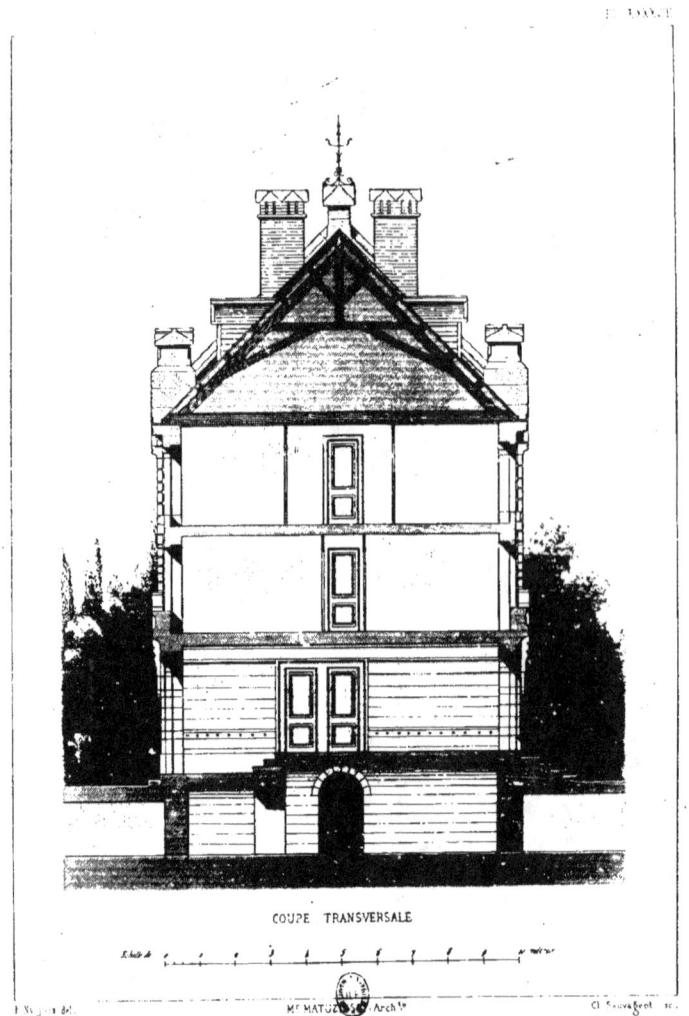

COUPE TRANSVERSALE

CASERNE DE GENDARMES A CHEVAL
à Haguenau (Bas-Rhin)

ARCHITECTURE COMMUNALE

LÉGENDE

a. Passage des voitures
b. Corps de garde
c. Bureau du Brigadier
d. Salle visiteurs
e. Dépôt des marchandises

1. Logement du Brigadier
2. Logement d'un Douanier marié
3. Chambre de l'Officier en tournée
4. Logement d'un Douanier garçon

1. Logement du Brigadier
m. Logement d'un Douanier marié
n. Logement d'un Douanier marié
o. Privés
p. Cour de service

PLAN DU REZ-DE-CHAUSSÉE

PLAN DU 1er ÉTAGE

PLAN DU 2e ÉTAGE

PLAN GÉNÉRAL

POSTE DE DOUANE

sur le lac de Constance (Bavière)

F. Narjoux del.

A. MOREL, éditeur

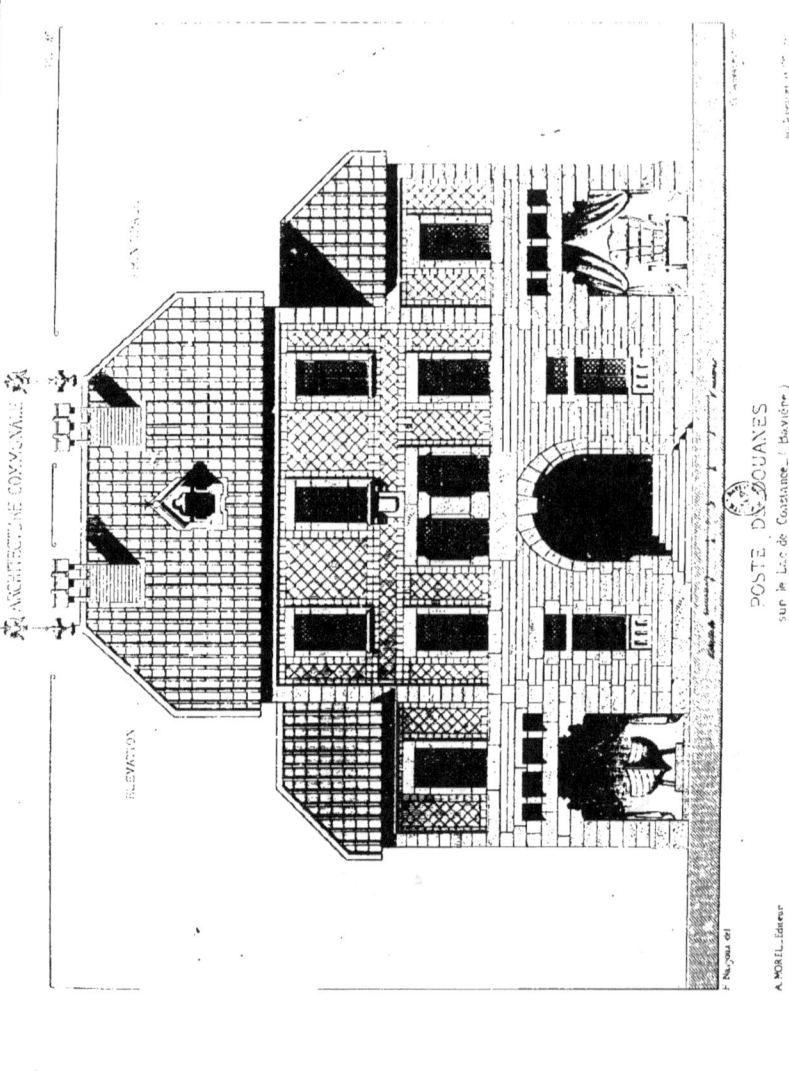

POSTE DE DOUANES
sur le Lac de Constance (Bavière)

ARCHITECTURE COMMUNALE

COUPE TRANSVERSALE

ÉLÉVATION LATÉRALE

POSTE DE DOUANES
sur le Lac de Constance (Bavière)

F. Narjoux del.

A. MOREL, éditeur

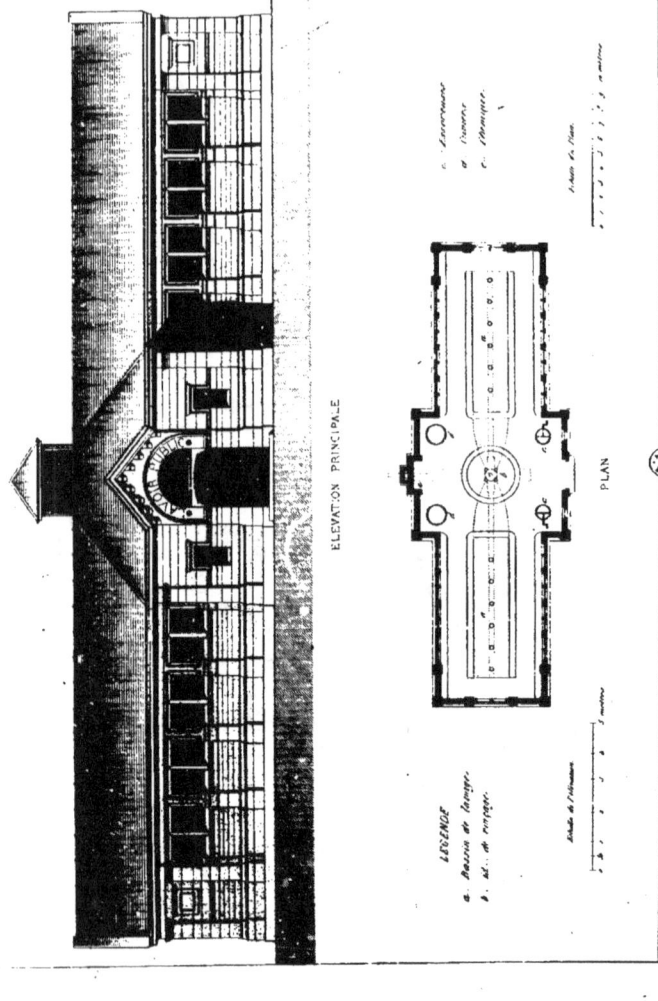

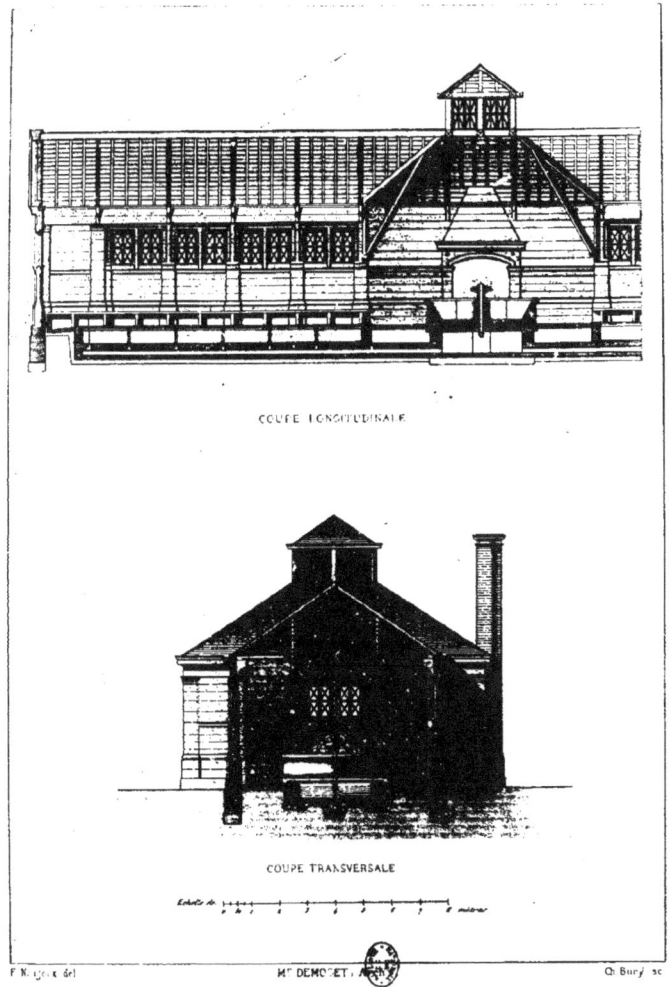

LAVOIR
à Neuville sur Orne (Meuse)

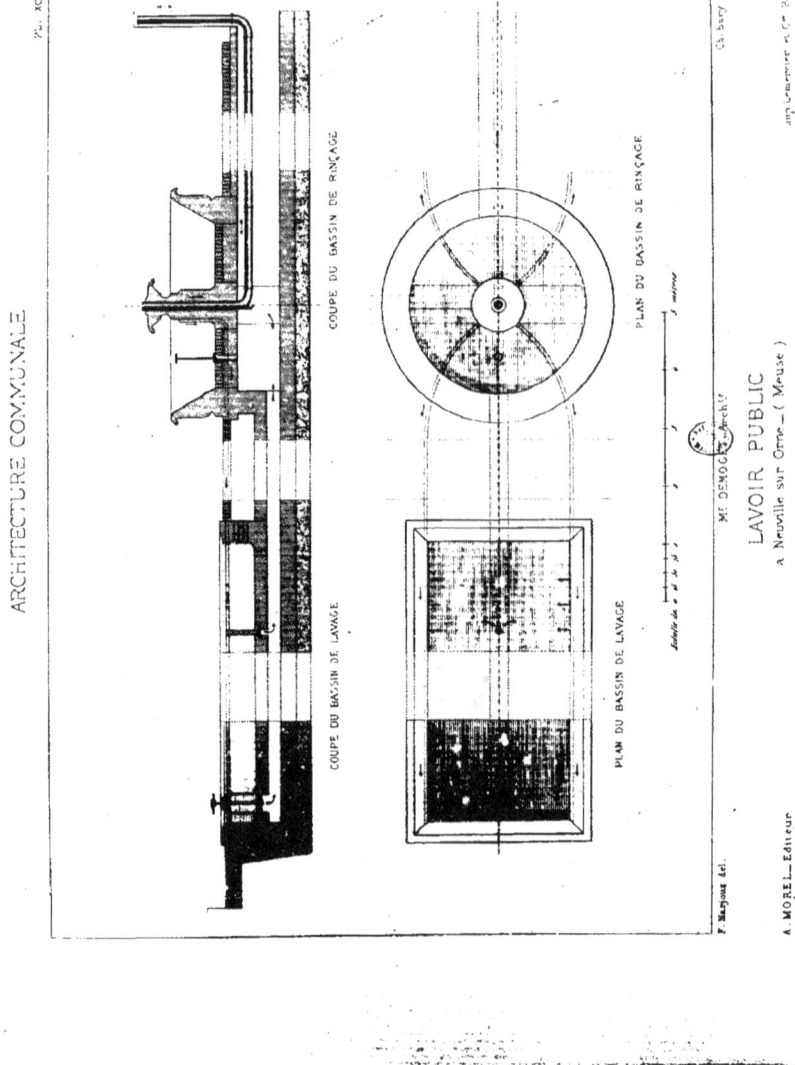

ARCHITECTURE COMMUNALE

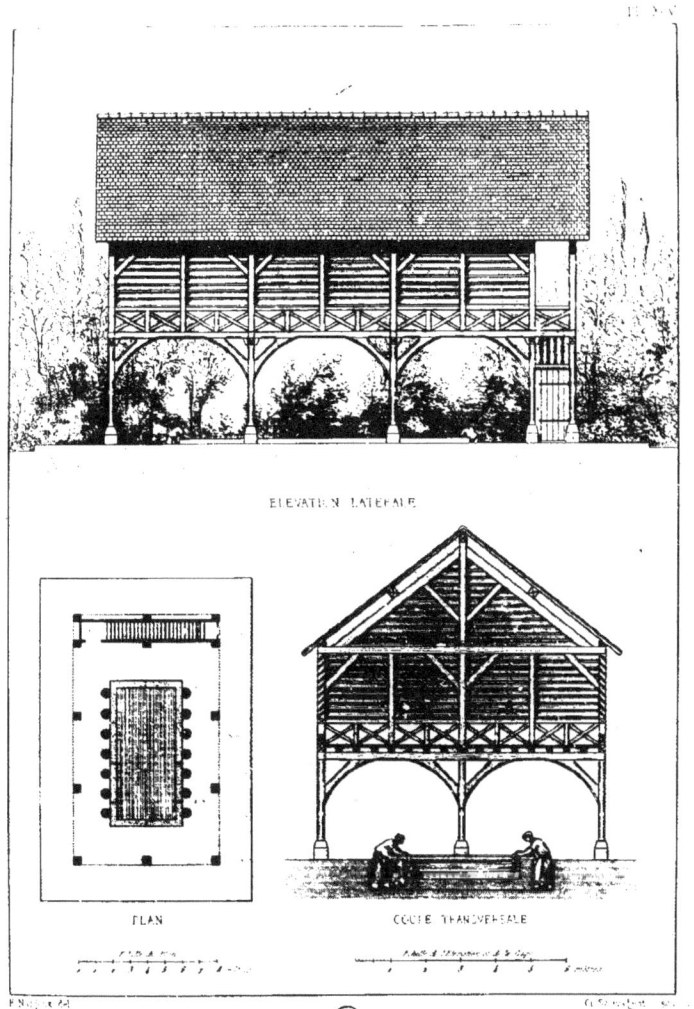

ÉLÉVATION LATÉRALE

PLAN COUPE TRANSVERSALE

LAVOIR
à Darnétal (Seine-Inférieure)

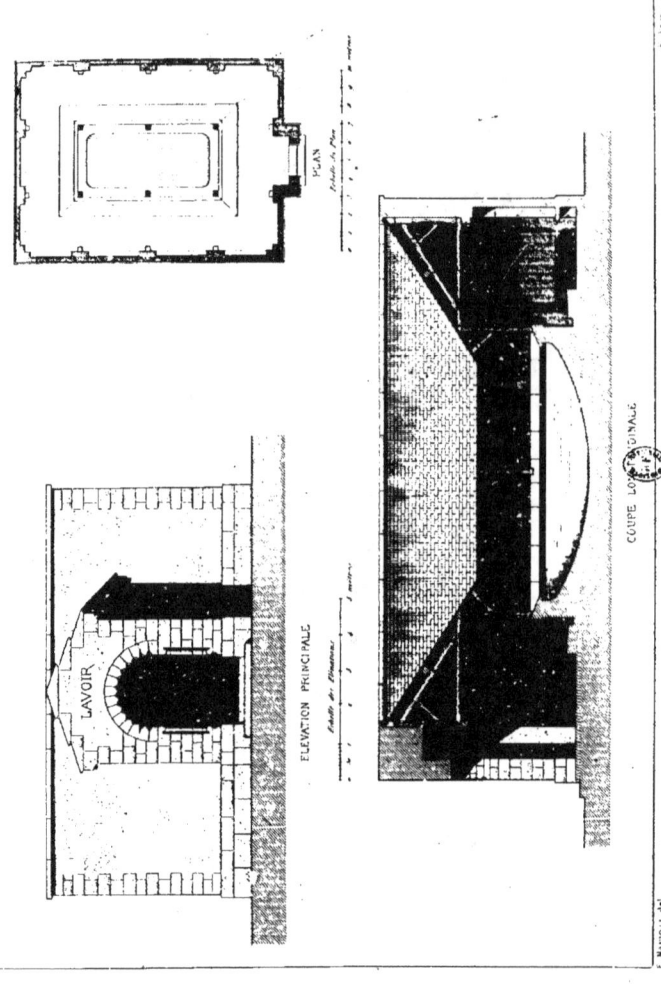

ARCHITECTURE COMMUNALE

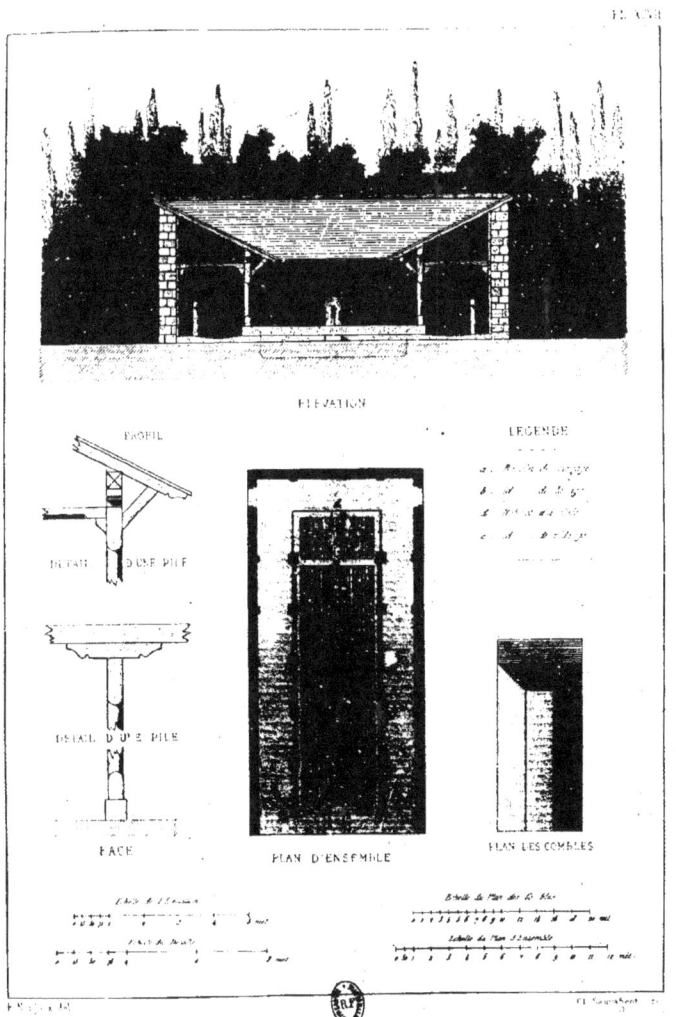

LAVOIR A CRÉPIÈRES
(Seine-et-Oise)

ARCHITECTURE COMMUNALE

PLAN

LEGENDE
a. Pont d'arrivée
b. Salle des laveuses
c. Escalier des cuviers
d. Cabine privée
e. Corridor
f. Séchoir à air chaud
m. Proue

Échelle du Plan
Échelle de la coupe long.

COUPE TRANSVERSALE M.N. DE L'EAU

COUPE LONGITUDINALE

BATEAU A LAVER
près Gray (Haute-Saône)

F. Narjoux del.
A. MOREL, éditeur

ARCHITECTURE COMMUNALE

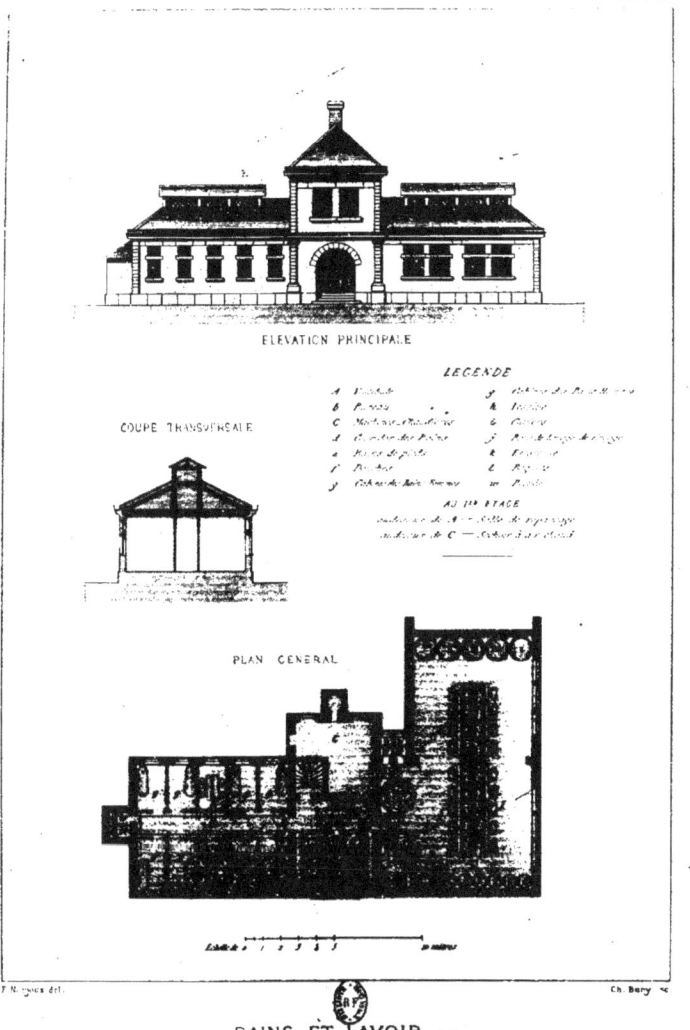

BAINS ET LAVOIR
à Lausanne (Suisse)

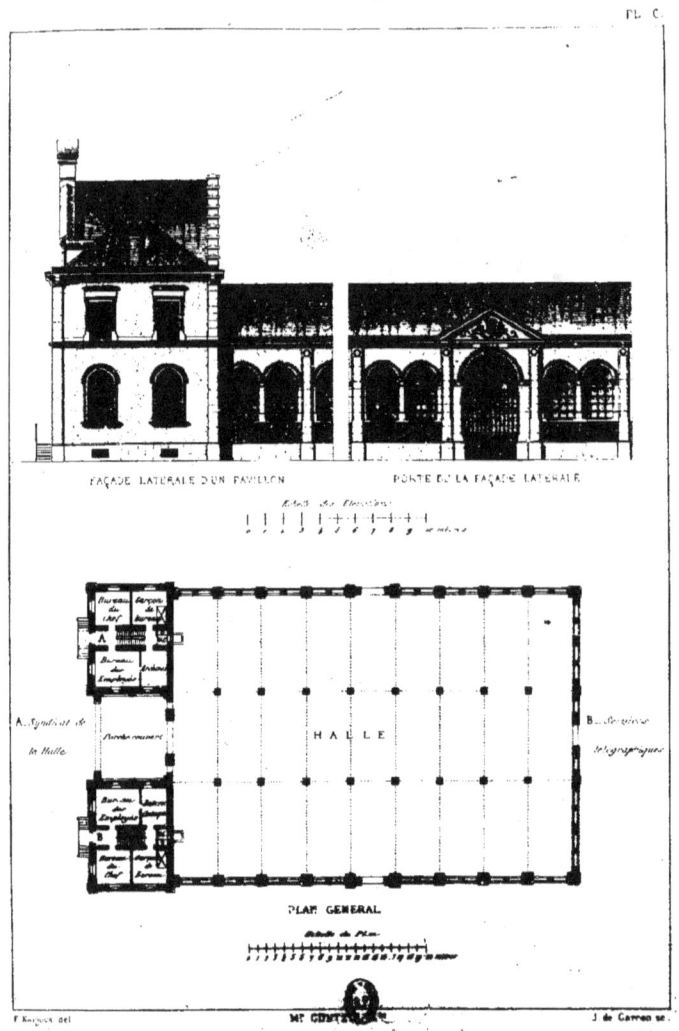

HALLE A HOUBLONS

ARCHITECTURE COMMUNALE

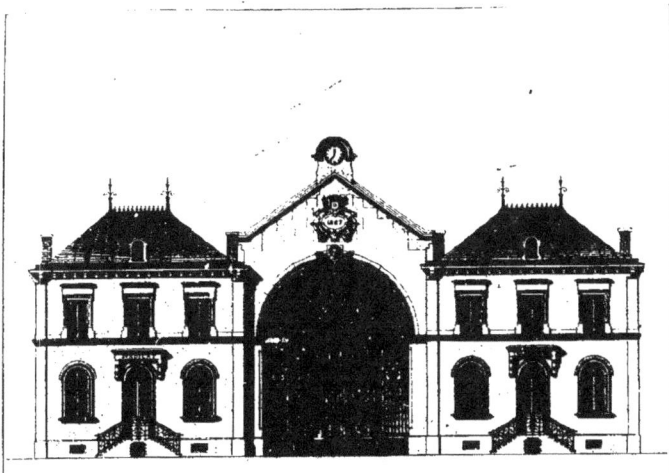

FAÇADE PRINCIPALE

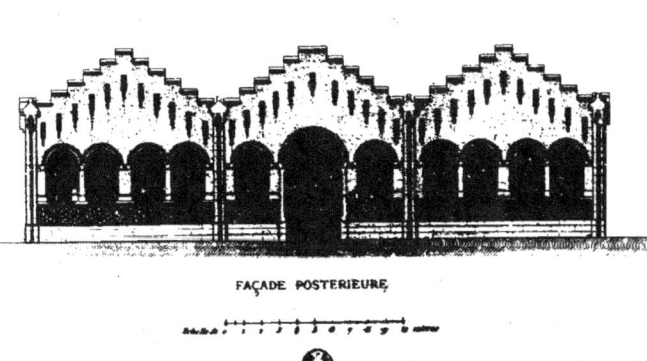

FAÇADE POSTERIEURE

HALLE A HOUBLONS
à Haguenau (Bas-Rhin)

A. MOREL, Éditeur

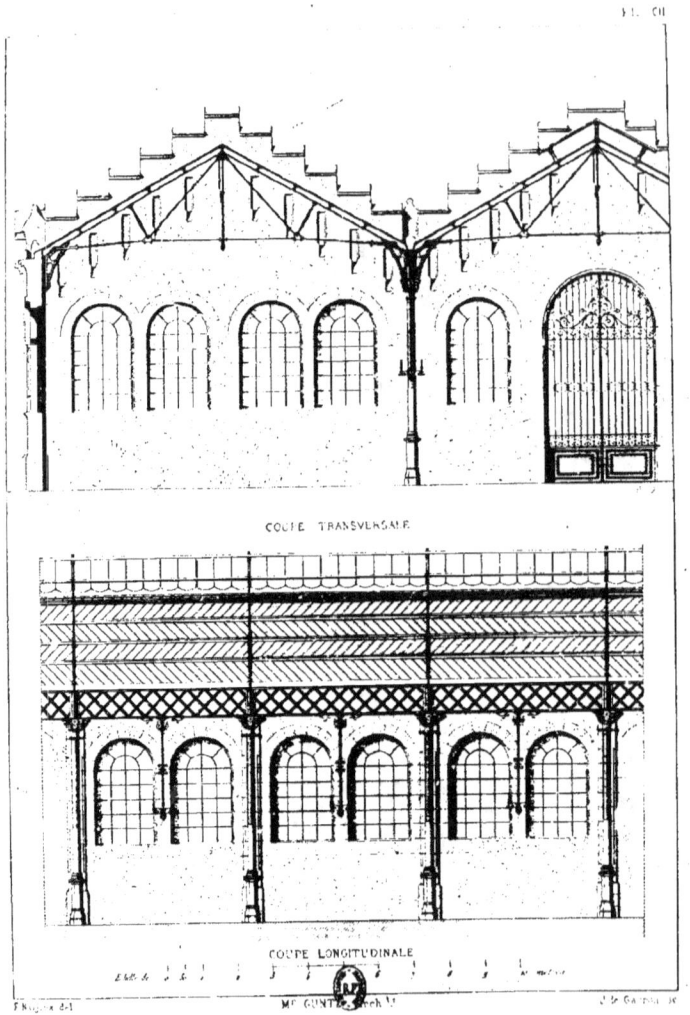

HALLE À HOUBLONS
à Haguenau (Bas-Rhin)

ARCHITECTURE COMMUNALE

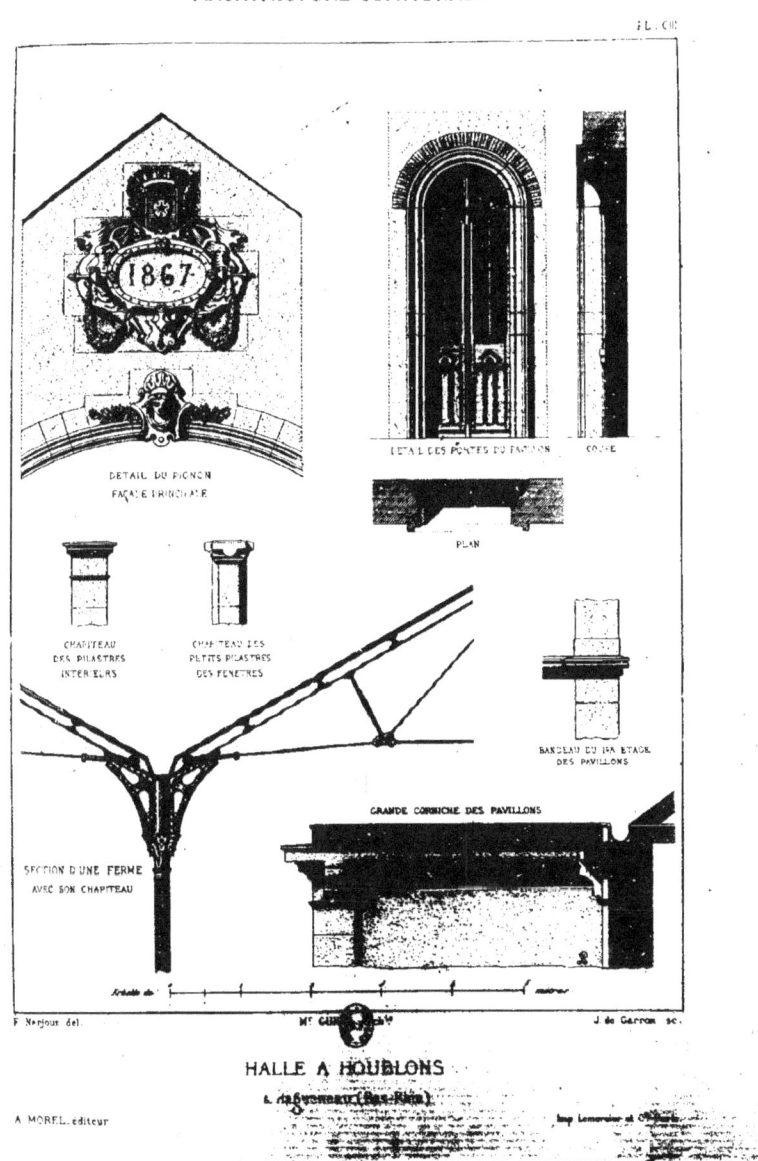

HALLE A HOUBLONS

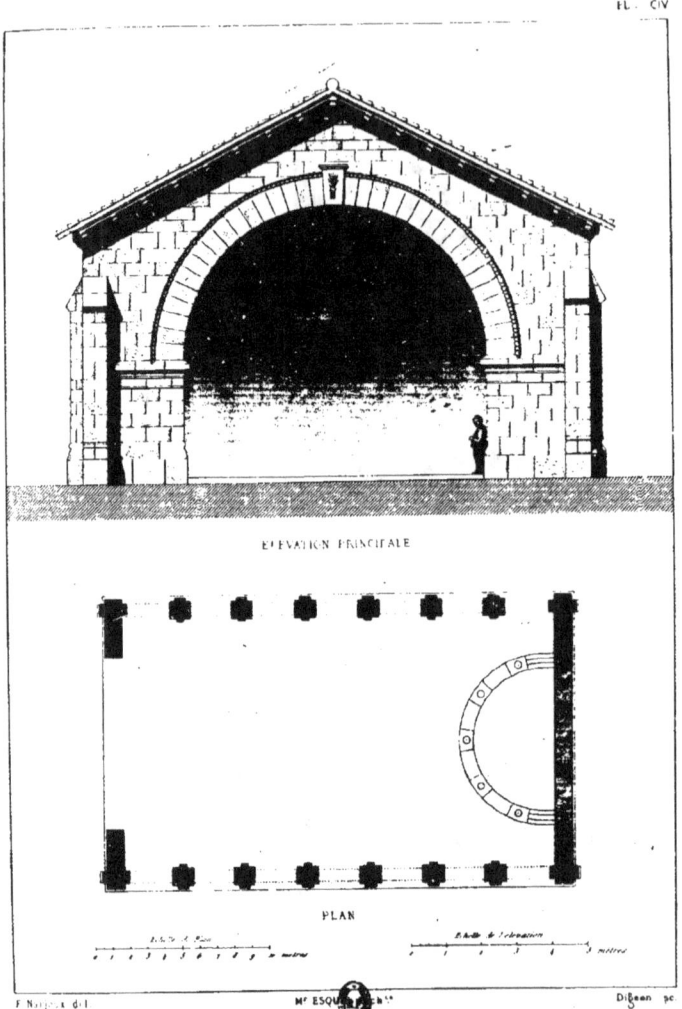

HALLE AUX GRAINS
à Launac (Haute-Garonne)

ARCHITECTURE COMMUNALE

ELEVATION LATERALE

COUPE LONGITUDINALE

HALLE AUX GRAINS
à Launac (Haute-Garonne)

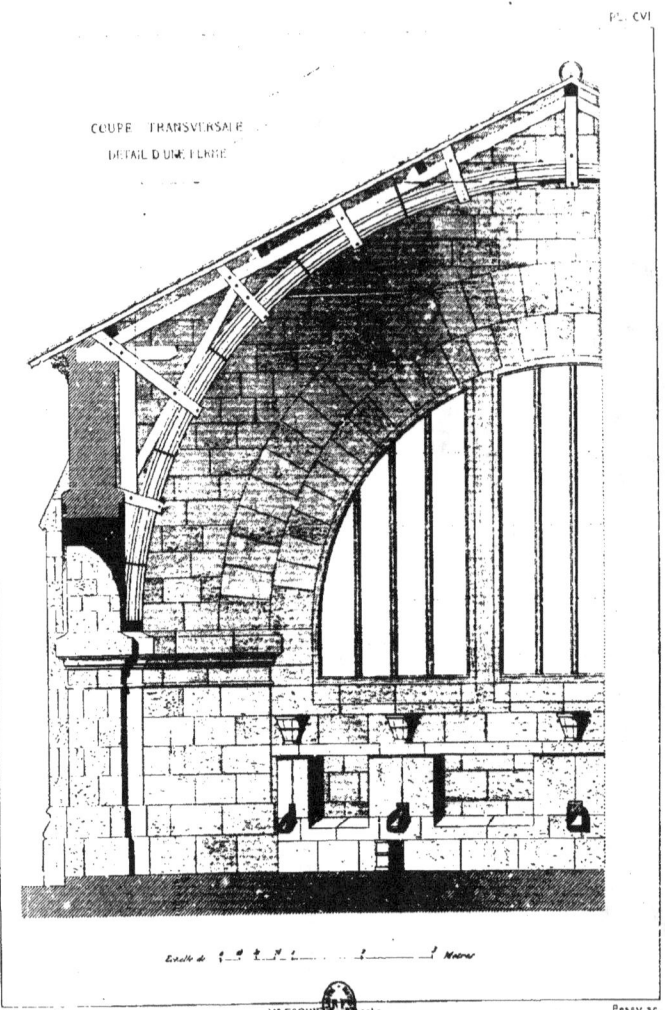

HALLE AUX GRAINS
à Launac (Haute-Garonne)

ARCHITECTURE COMMUNALE

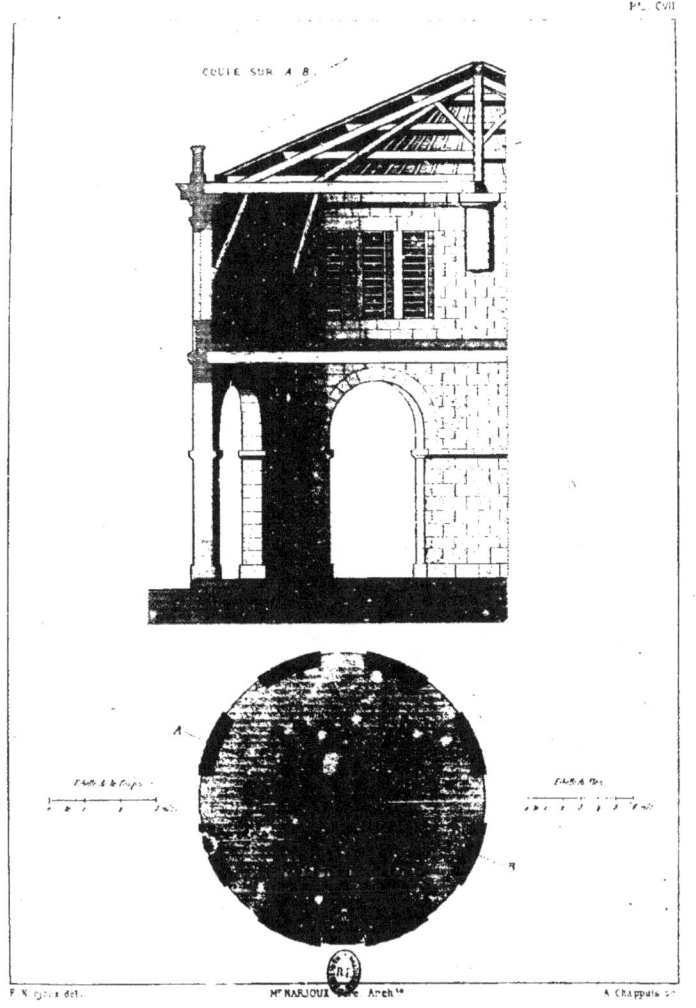

HALLE AUX GRAINS
à Givry_(Saône-et-Loire)

ARCHITECTURE COMMUNALE

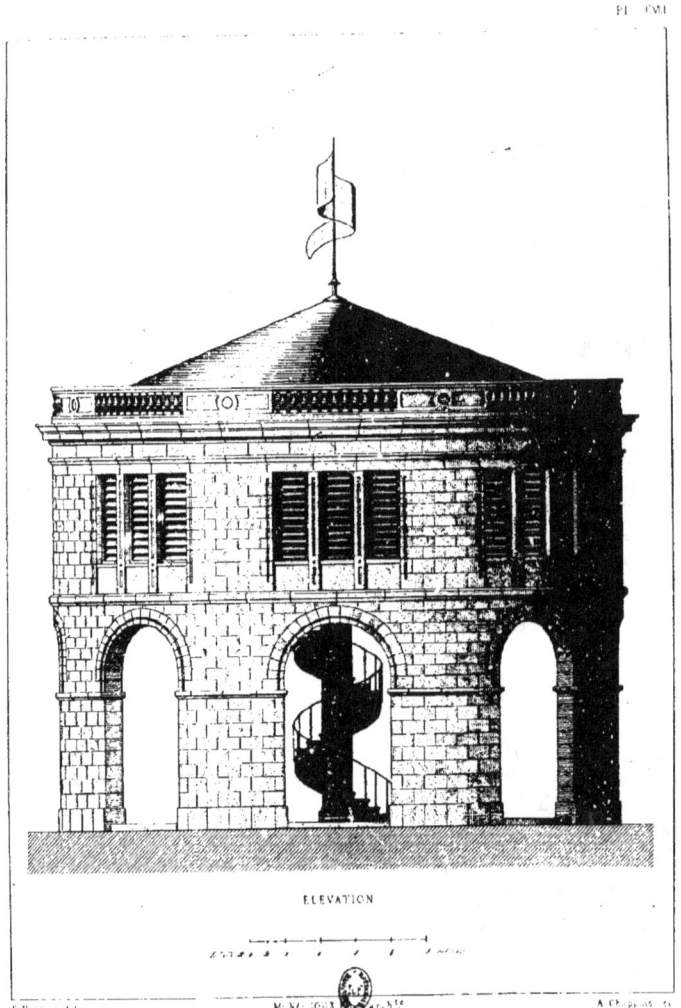

ELEVATION

HALLE AUX GRAINS
à Cozry (Saône-et-Loire)

ARCHITECTURE COMMUNALE

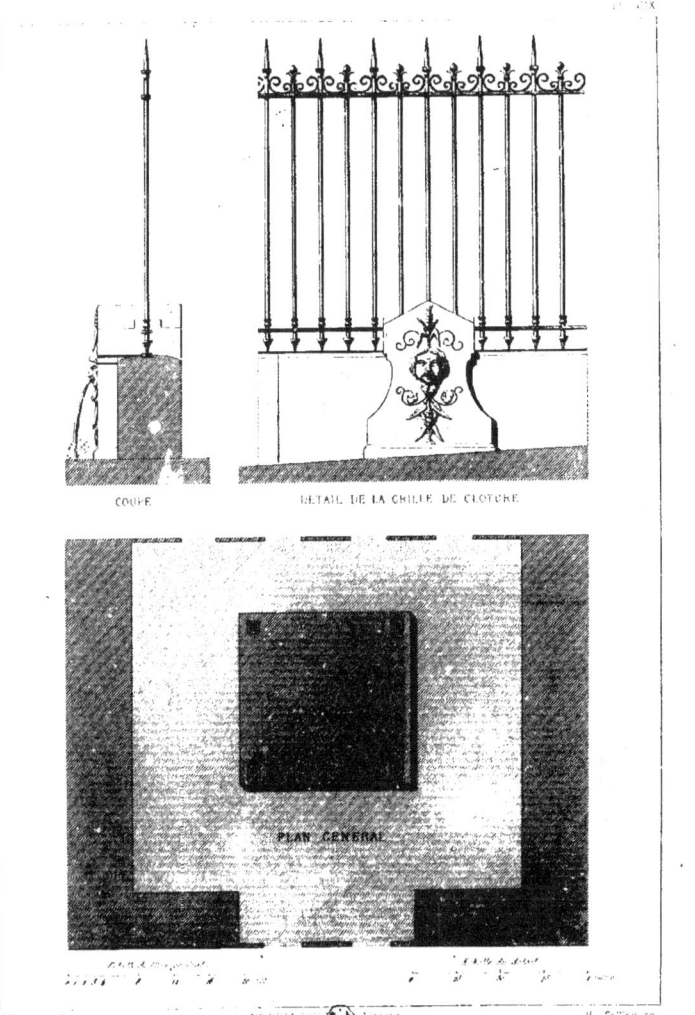

HALLE ET MARCHÉ
à Vernon (Eure)

ÉLÉVATION

HALLE-MARCHÉ
à Vernon (Eure)

M. DESBROSSE, Architecte.

ARCHITECTURE COMMUNALE

FERME DE FACE

ASSEMBLAGE DES ARBALÉTRIERS ET DU POINÇON

PLAQUE D'ASSEMBLAGES DES ENTRAITS ET DE LA BIELLE

PAITAGE ET ASSEMBLAGE DES ENTRAITS ET DU POINÇON

PLAN DE LA PILE

PILE D'APPUI

HALLE MARCHÉ
à Vernon (Eure)

V^{te} A. MOREL et C^{ie} Éditeurs

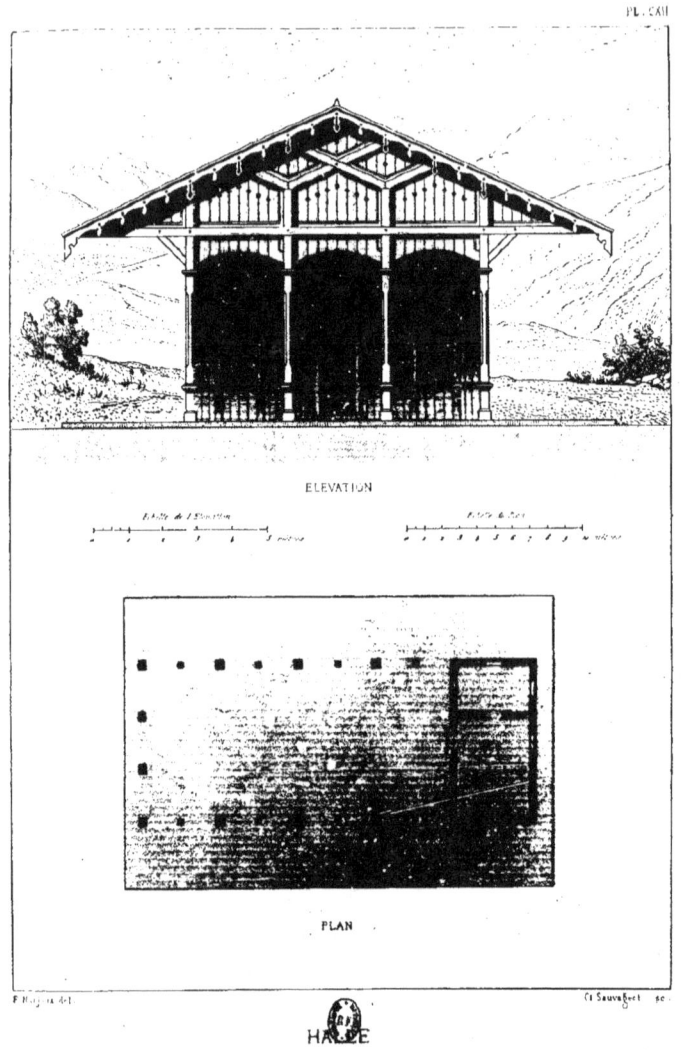

HALLE
à Schertzlingen (Suisse)

ARCHITECTURE COMMUNALE

ÉLÉVATION LATÉRALE

COUPE LONGITUDINALE

HALLE
à Schenzligen _ (Suisse)

F. Narjoux del.

V^{ve} A. MOREL et C^{ie} Éditeurs.

F. Penel sc.

Imp. Lemercier et C^{ie} Paris

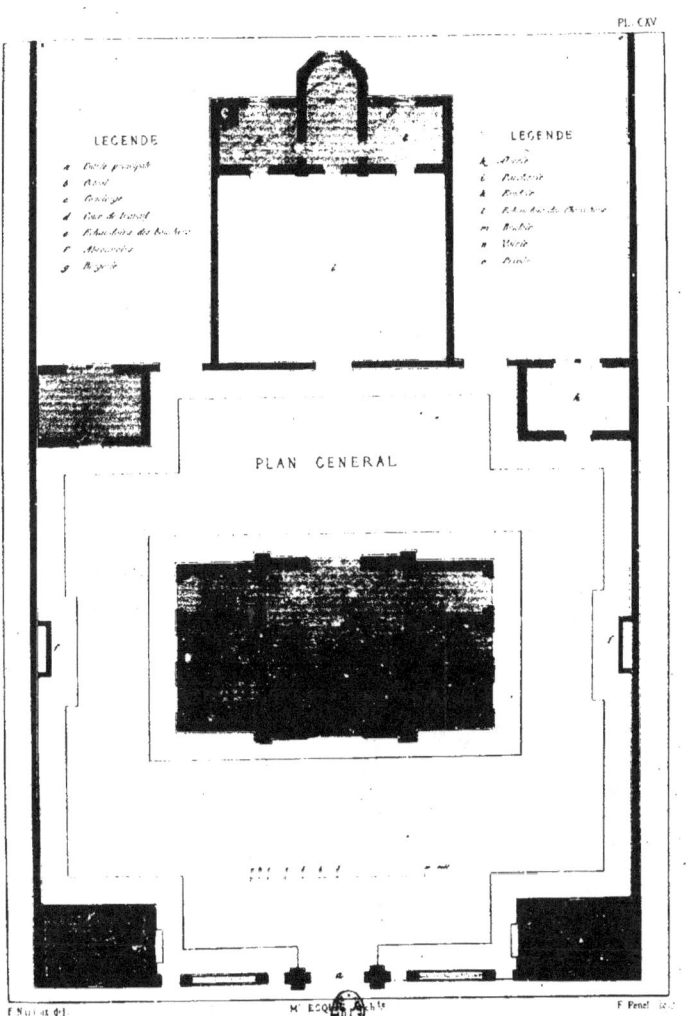

ABATTOIR
à Grenade — (Haute-Garonne)

ARCHITECTURE COMMUNALE

ÉLÉVATION PRINCIPALE

ABATTOIR
à Grenade (Haute-Garonne)

F. Narjoux del.

A. MOREL, Éditeur

ARCHITECTURE COMMUNALE

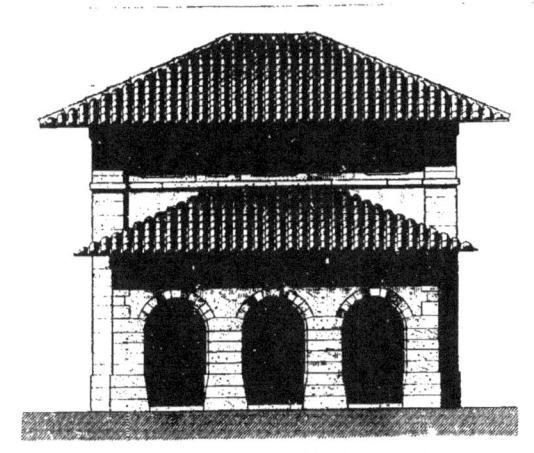

ÉLÉVATION LATÉRALE

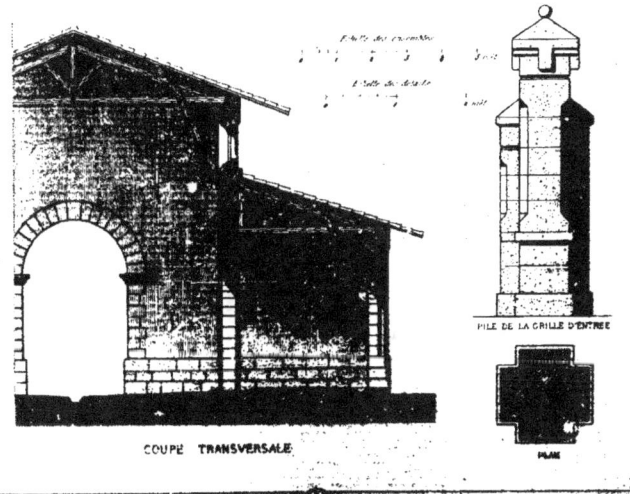

COUPE TRANSVERSALE

PILE DE LA GRILLE D'ENTRÉE

PLAN

ARCHITECTURE COMMUNALE

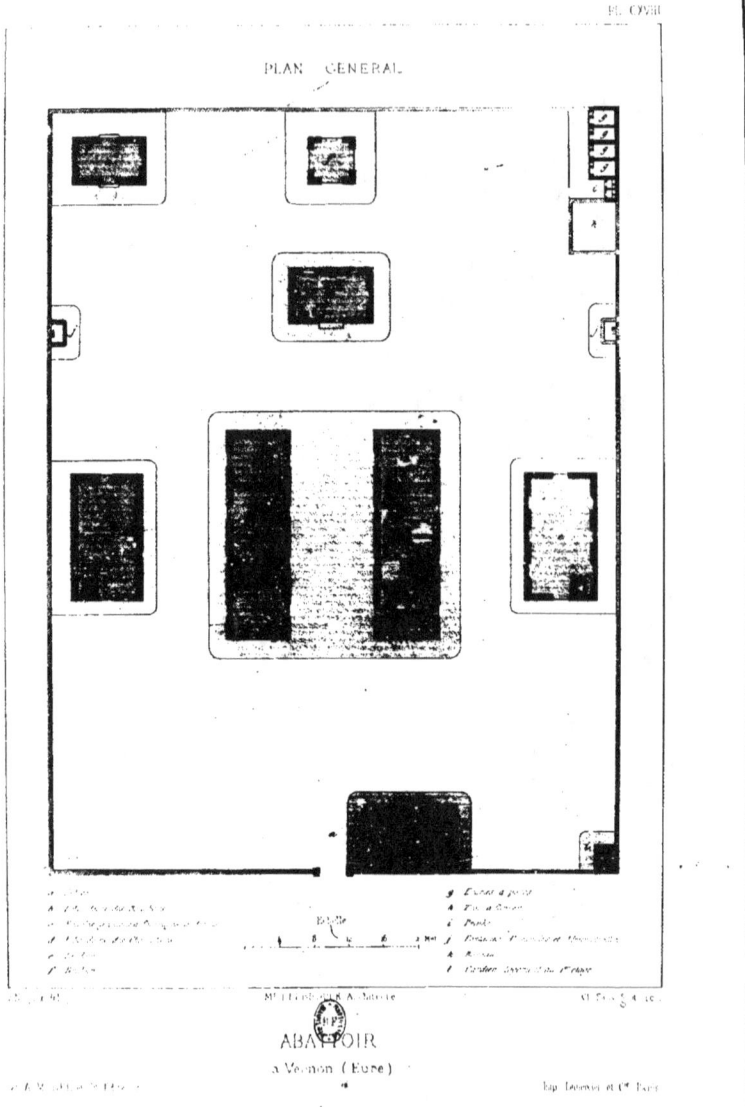

ABATTOIR
à Vernon (Eure)

ARCHITECTURE COMMUNALE

PL. CXX

ÉLÉVATION DU PIGNON

ABREUVOIRS
COUPE
FACE
PLAN

COUPE TRANSVERSALE

FACE LATÉRALE

ABATTOIR
à Vernon (Eure)

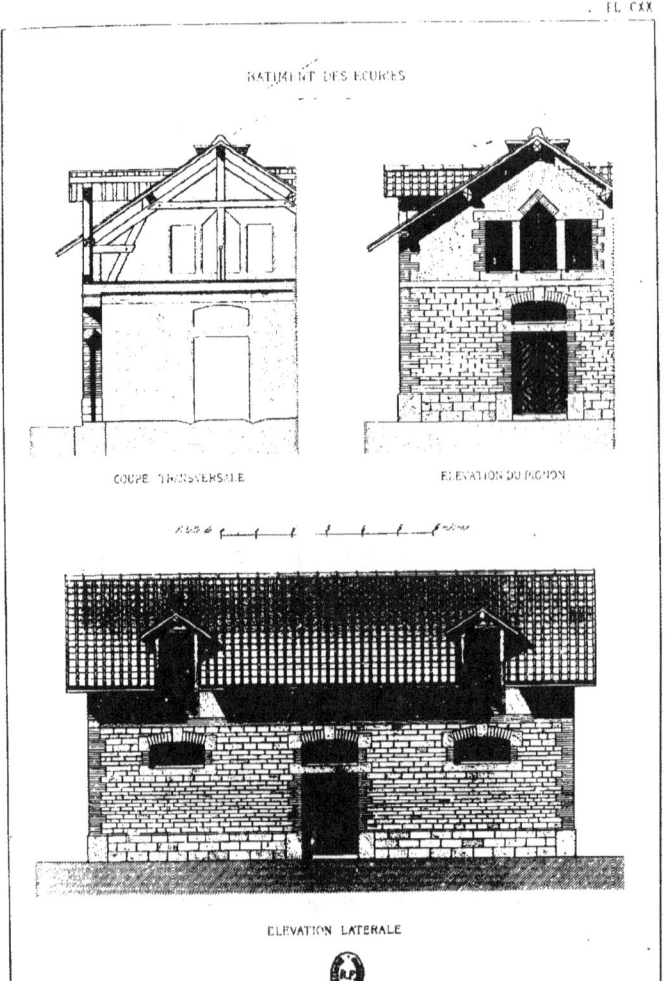

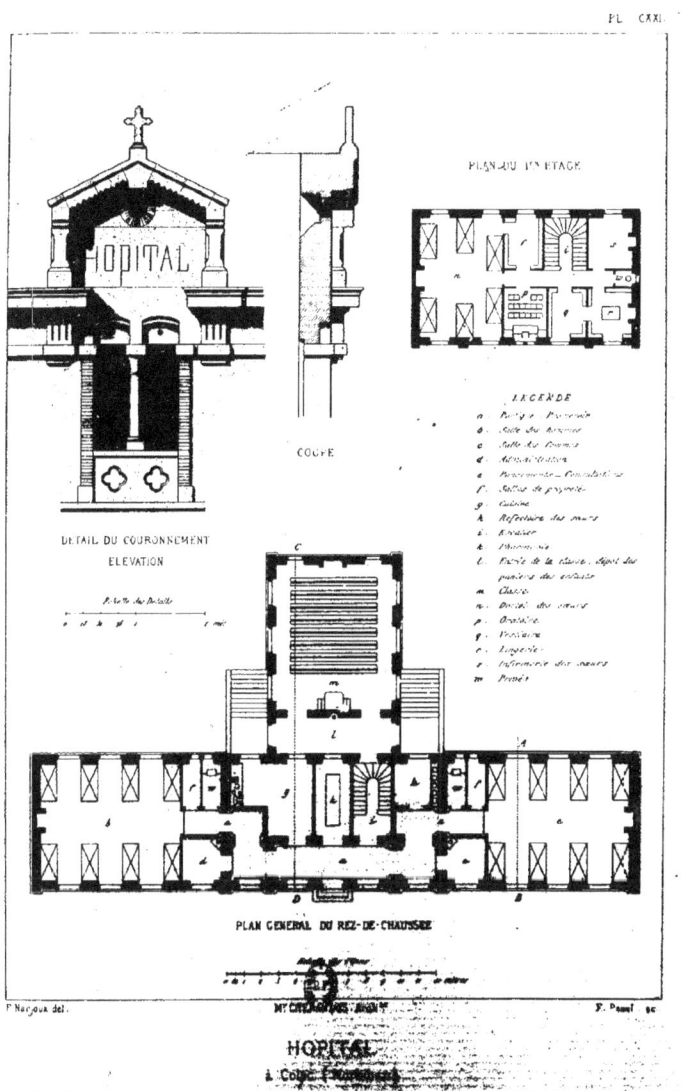

ARCHITECTURE COMMUNALE

ÉLÉVATION PRINCIPALE

M. CHEMAYA, Architecte

HOPITAL
à Colpo (Morbihan)

F. Narjoux del.

A. MOREL, Éditeur

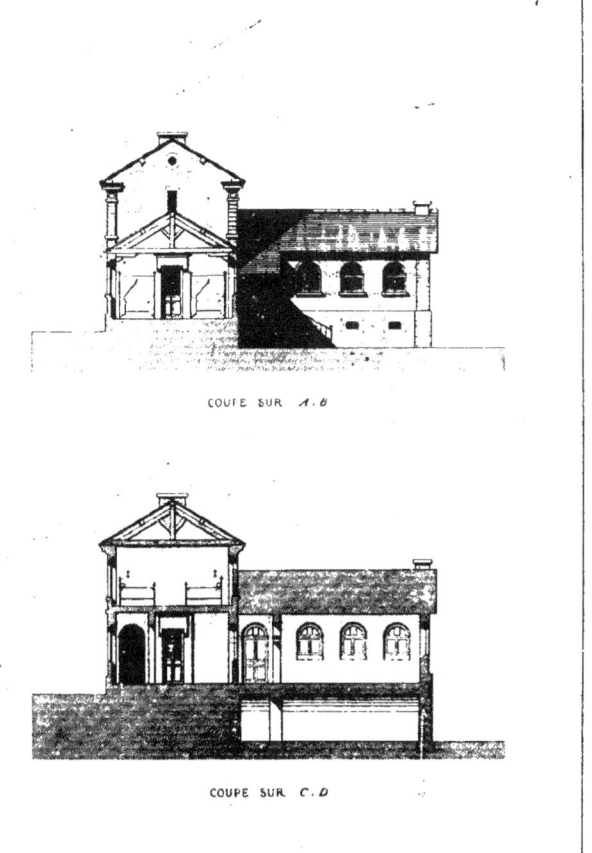

HOPITAL
à Colpo — Morbihan

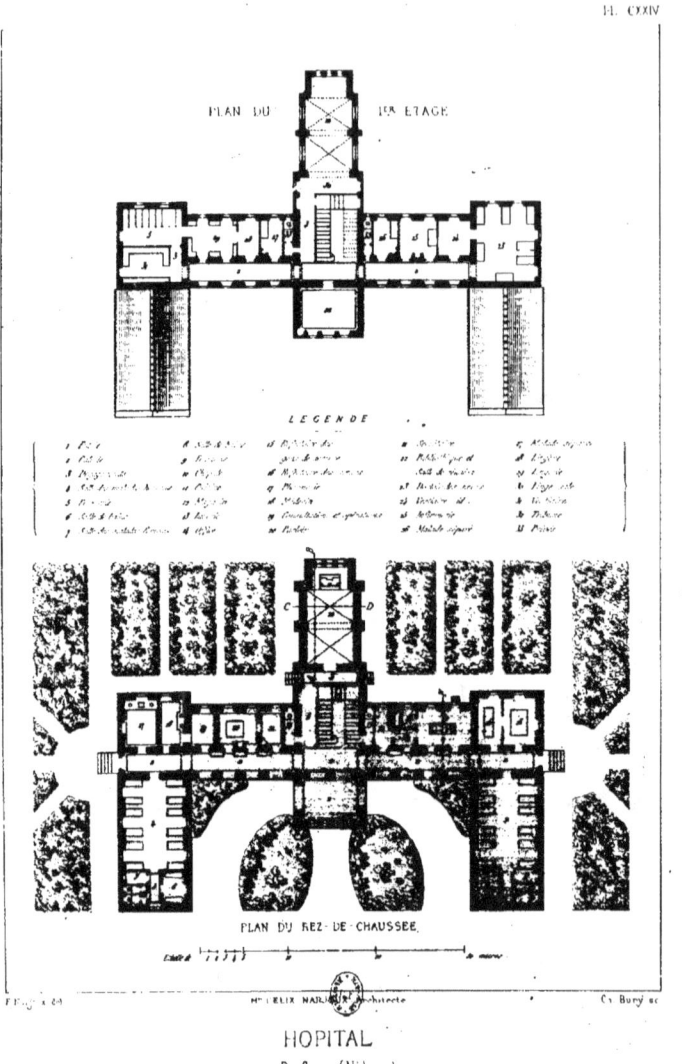

HOPITAL
à Pougues (Nièvre)

ARCHITECTURE COMMUNALE

ÉLÉVATION POSTÉRIEURE

ÉLÉVATION PRINCIPALE

M. F. Narjoux, Architecte.

HOPITAL A POUGUES
(Nièvre)

ARCHITECTURE COMMUNALE

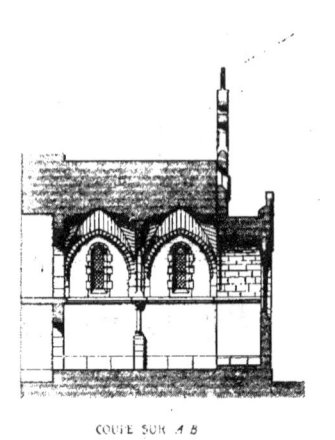

COUPE SUR A B.

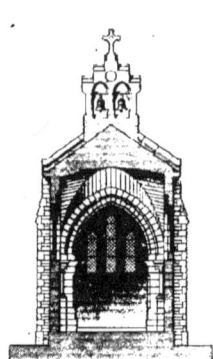

COUPE SUR C D.

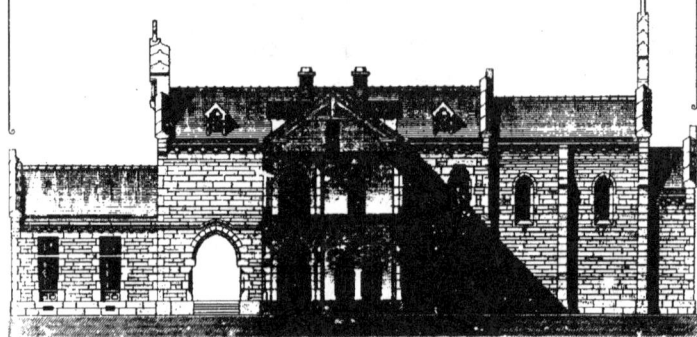

COUPE SUR E F.

M. FELIX NARJOUX, Architecte

HOPITAL
à Pougues — (Nièvre)

ARCHITECTURE COMMUNALE

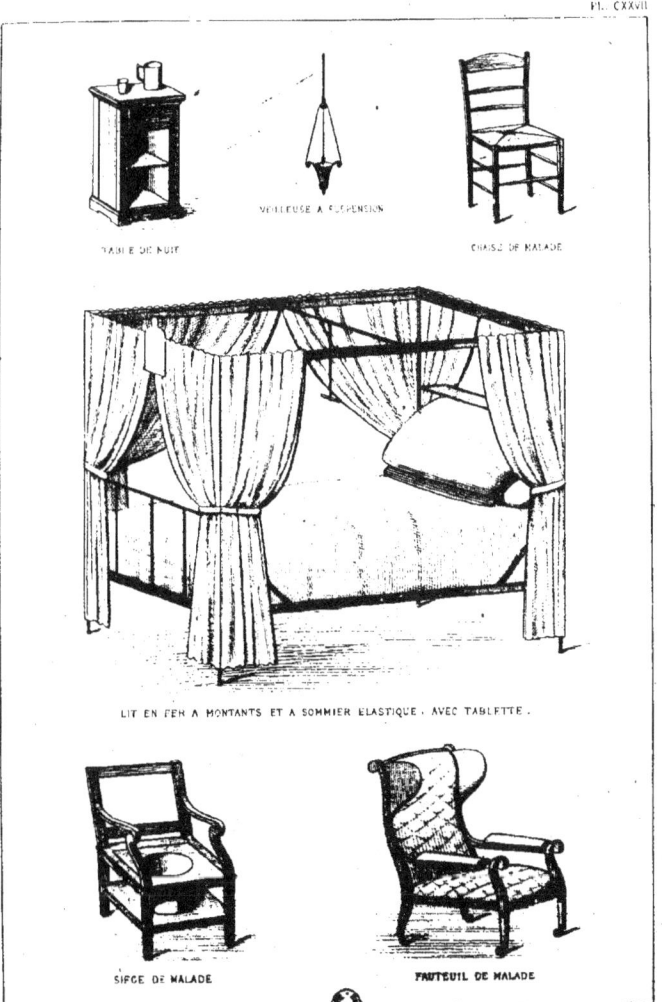

MOBILIER D'HOPITAL

ARCHITECTURE COMMUNALE

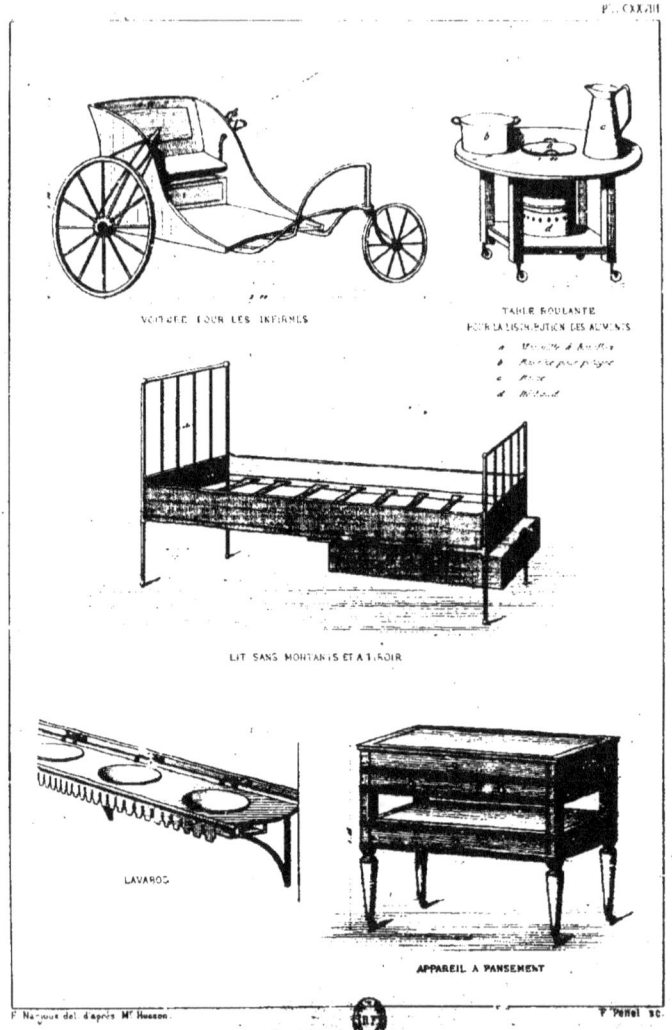

MOBILIER D'HOPITAL

ARCHITECTURE COMMUNALE

ÉLÉVATION PRINCIPALE

F. Mangeot del.

Mr JULOT, Architecte

MAISON DE SECOURS
à Allexe _ (Ardèche)

A. MOREL, Éditeur

ARCHITECTURE COMMUNALE

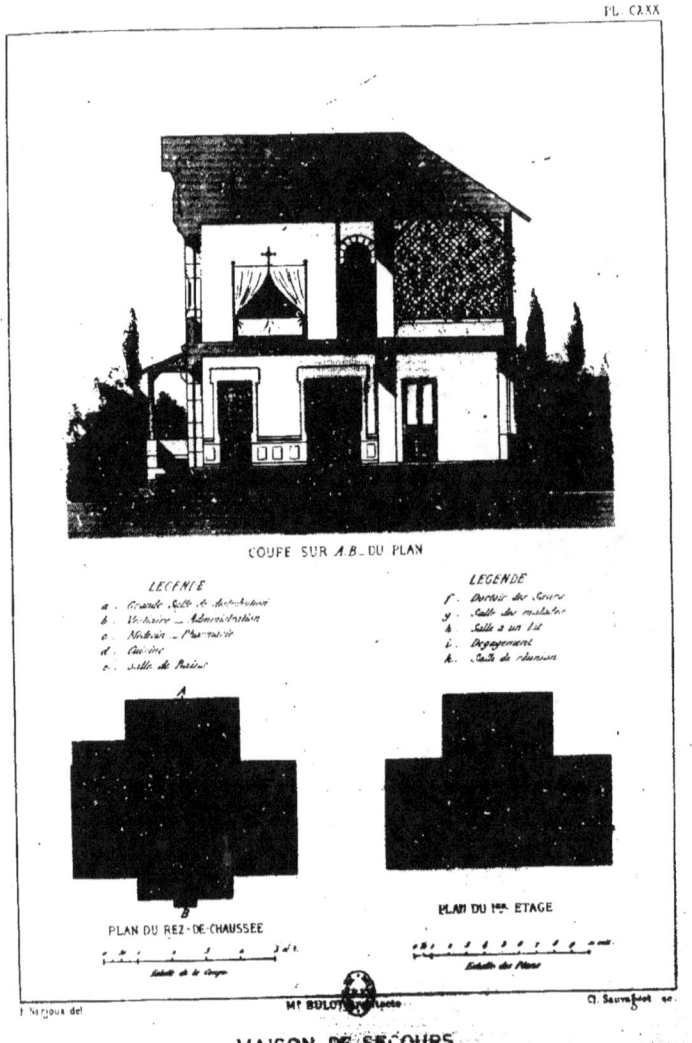

MAISON DE SECOURS

ARCHITECTURE COMMUNALE

ELEVATION SUR LE JARDIN

M. BULOT, Architecte

MAISON DE SECOURS
à Aliexc (Ardèche)

ARCHITECTURE COMMUNALE

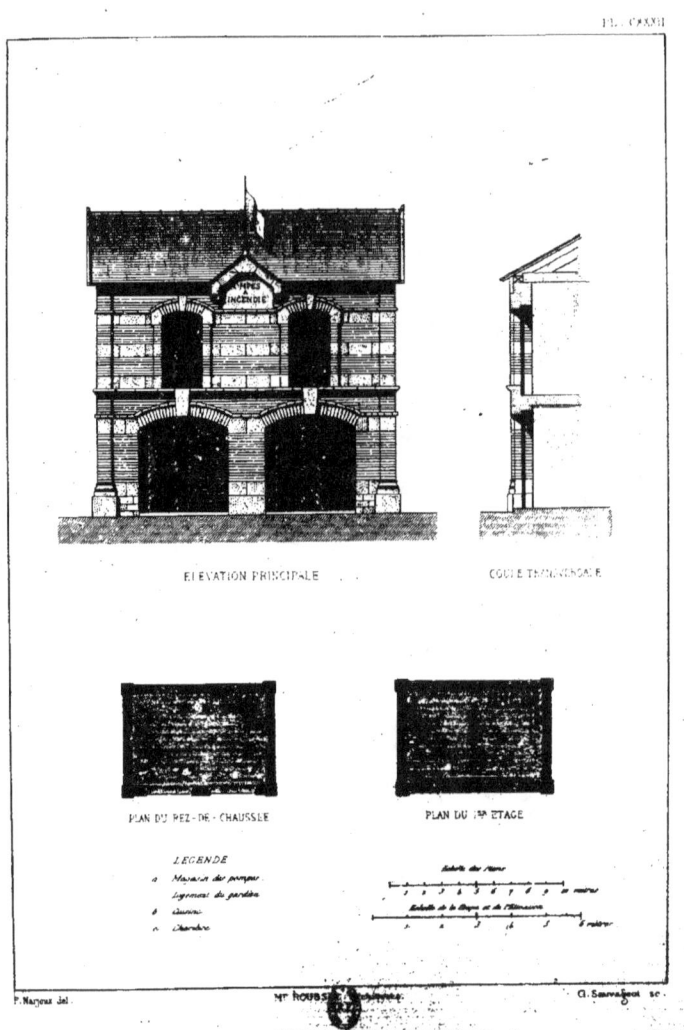

MAGASIN DE POMPES À INCENDIE

ARCHITECTURE COMMUNALE

ÉLÉVATION LATÉRALE

PLAN DU 1ᵉʳ ÉTAGE

ÉLÉVATION PRINCIPALE

PLAN DU REZ-DE-CHAUSSÉE

LÉGENDE
a. Remise des Pompes
b. Foyer
c. Hangard
d. Escalier
e, f, g. Logement de concierge

MAGASIN DE POMPES A INCENDIE
à Burgdorff (Bade)

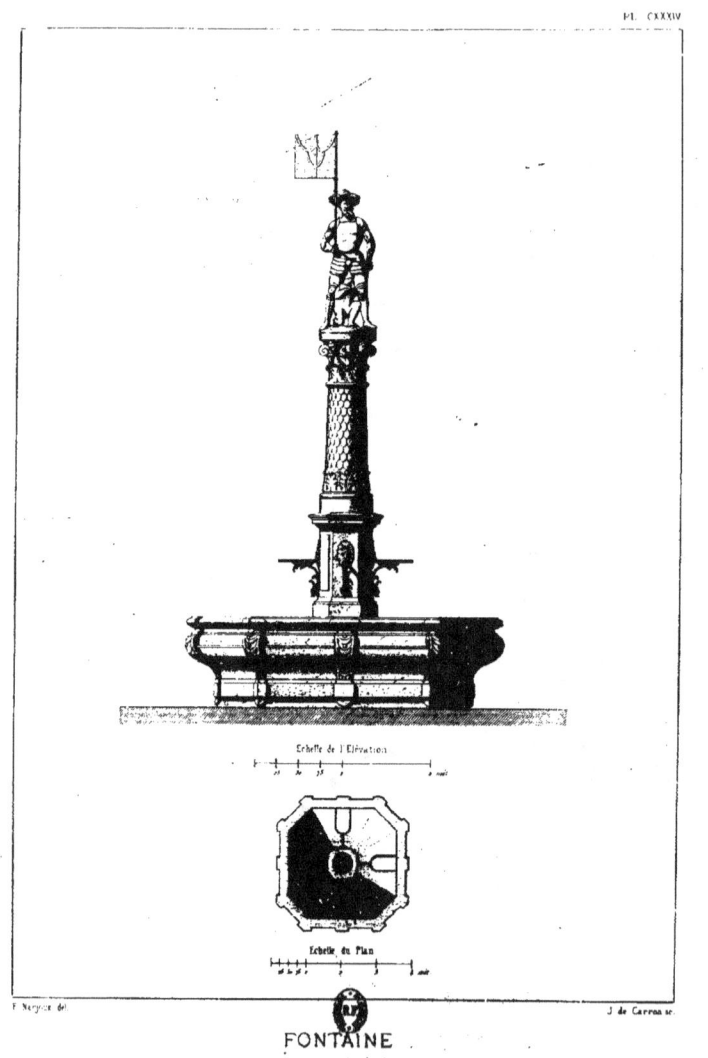

FONTAINE
a Berne (Suisse)

ARCHITECTURE COMMUNALE

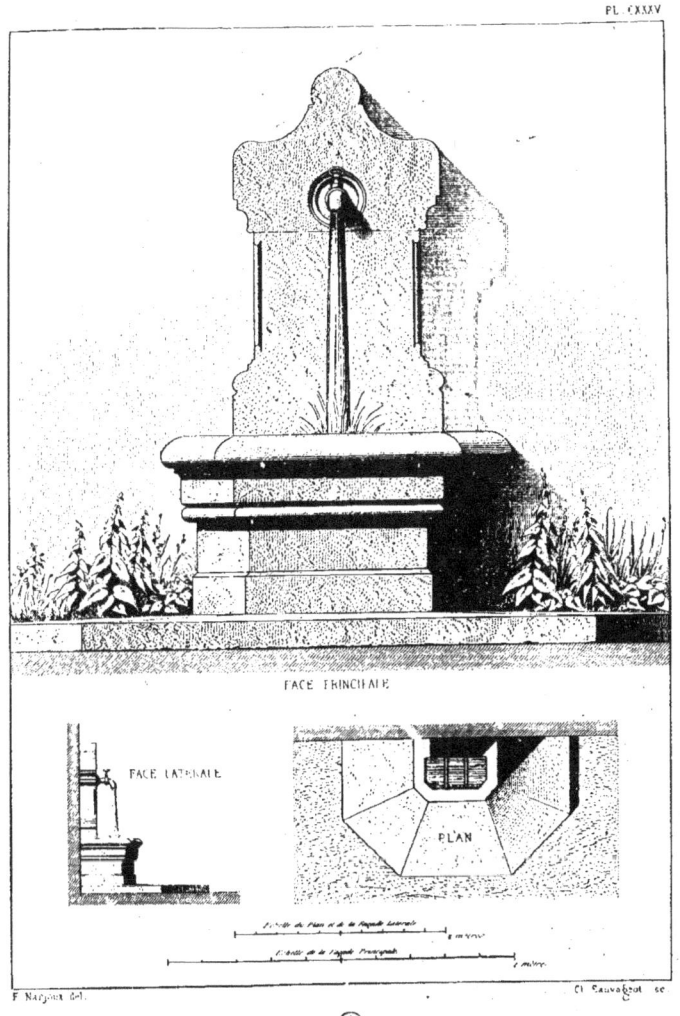

FONTAINE
Près Fréjus — (Var)

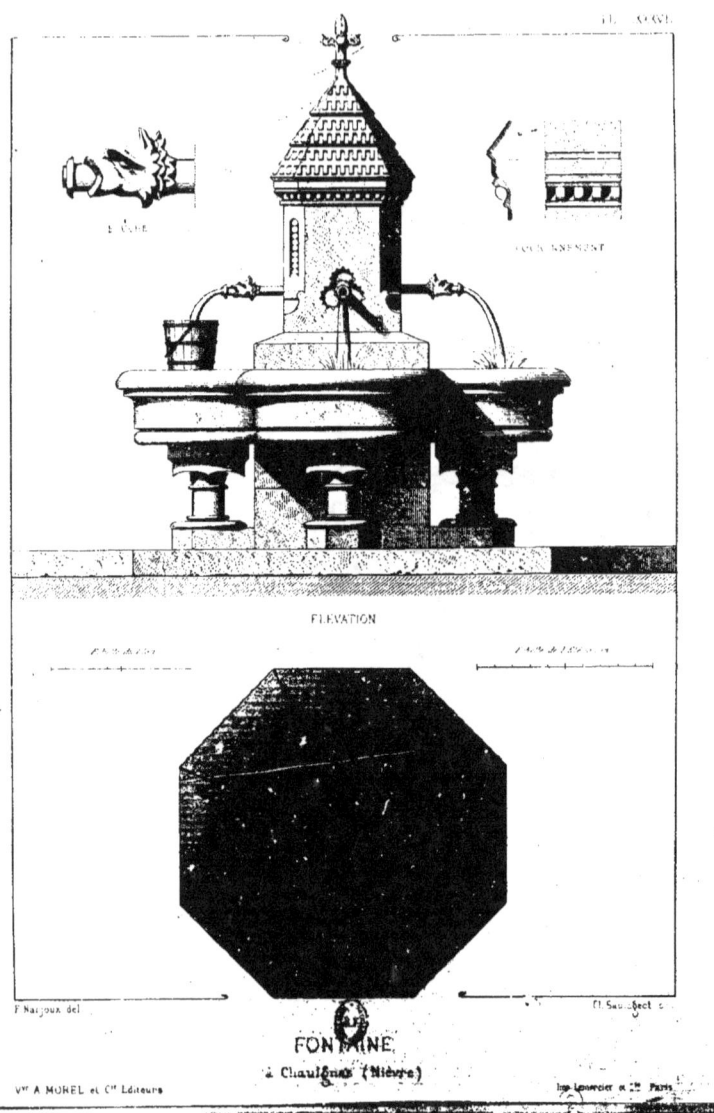

FONTAINE
à Chaulgnes (Nièvre)

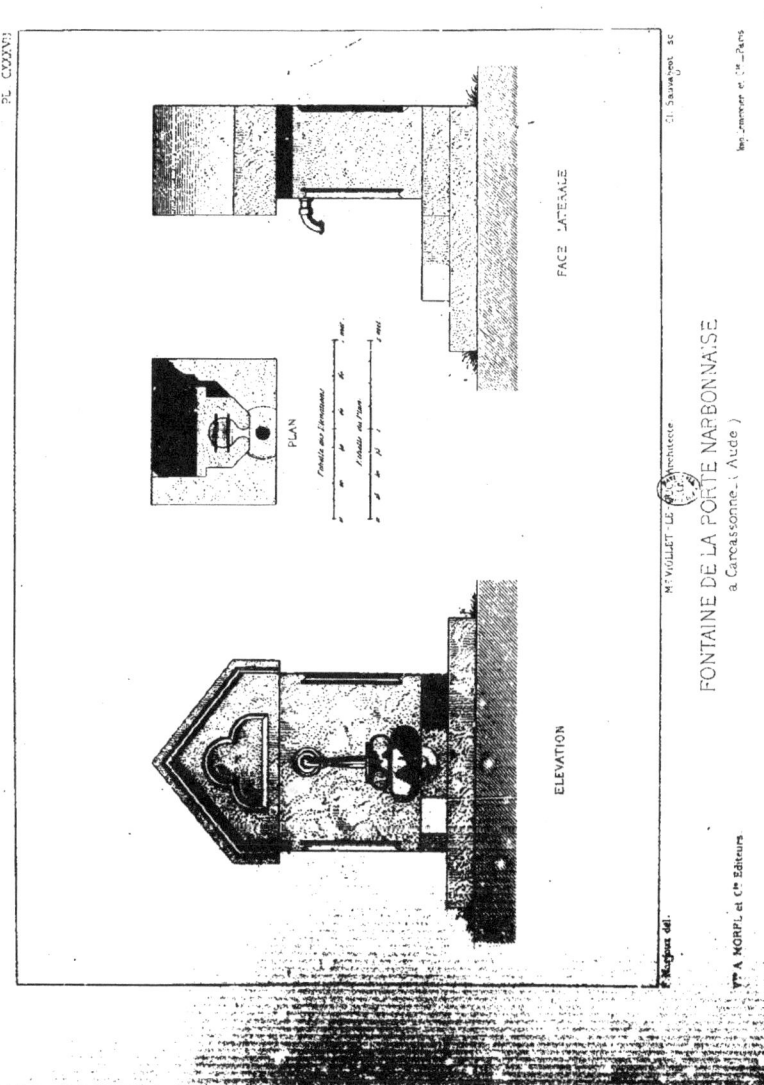

FONTAINE DE LA PORTE NARBONNAISE
à Carcassonne - (Aude)

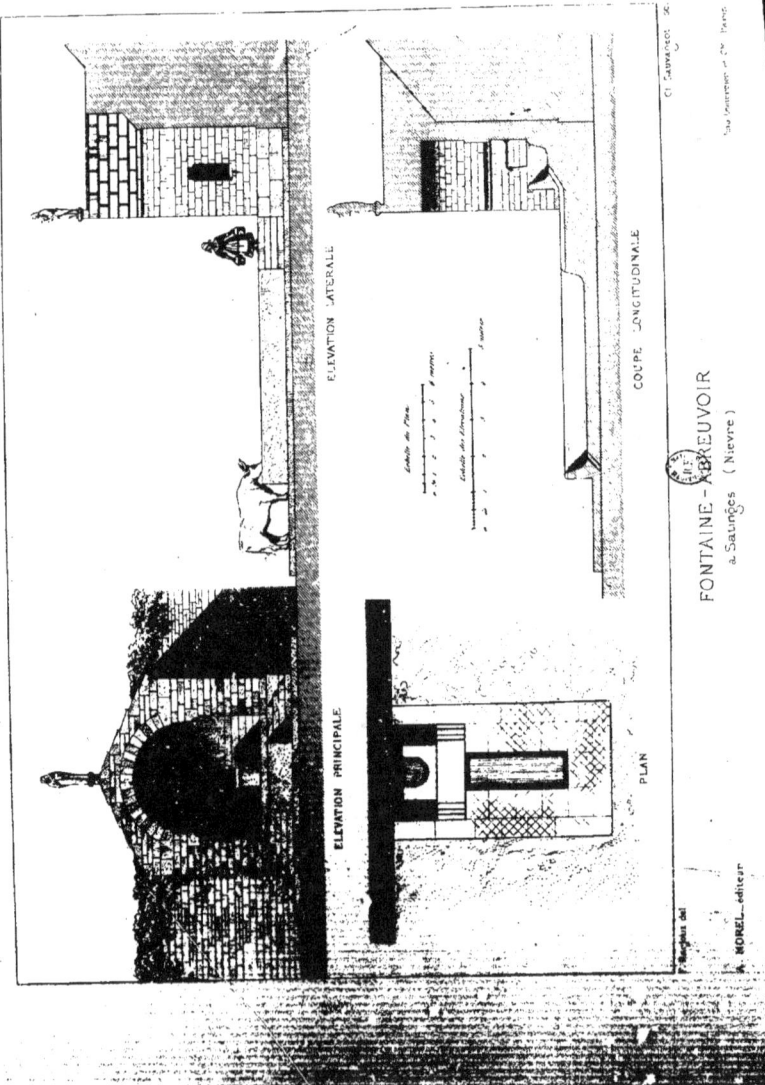

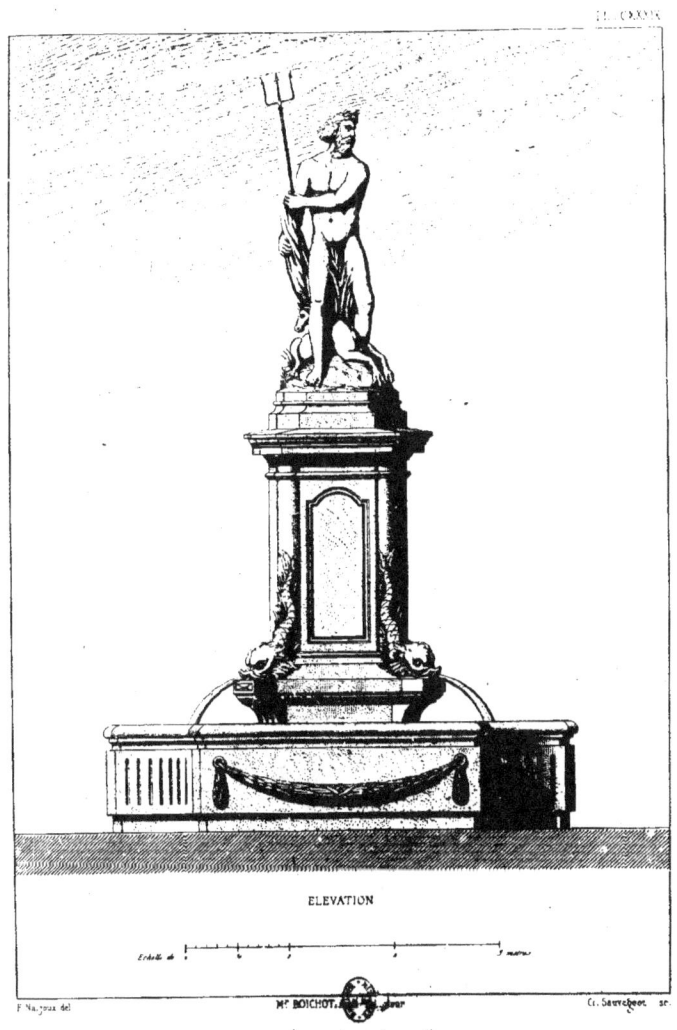

FONTAINE-ABREUVOIR
à Châlon s/Saône. (Saône-et-Loire)

ARCHITECTURE COMMUNALE

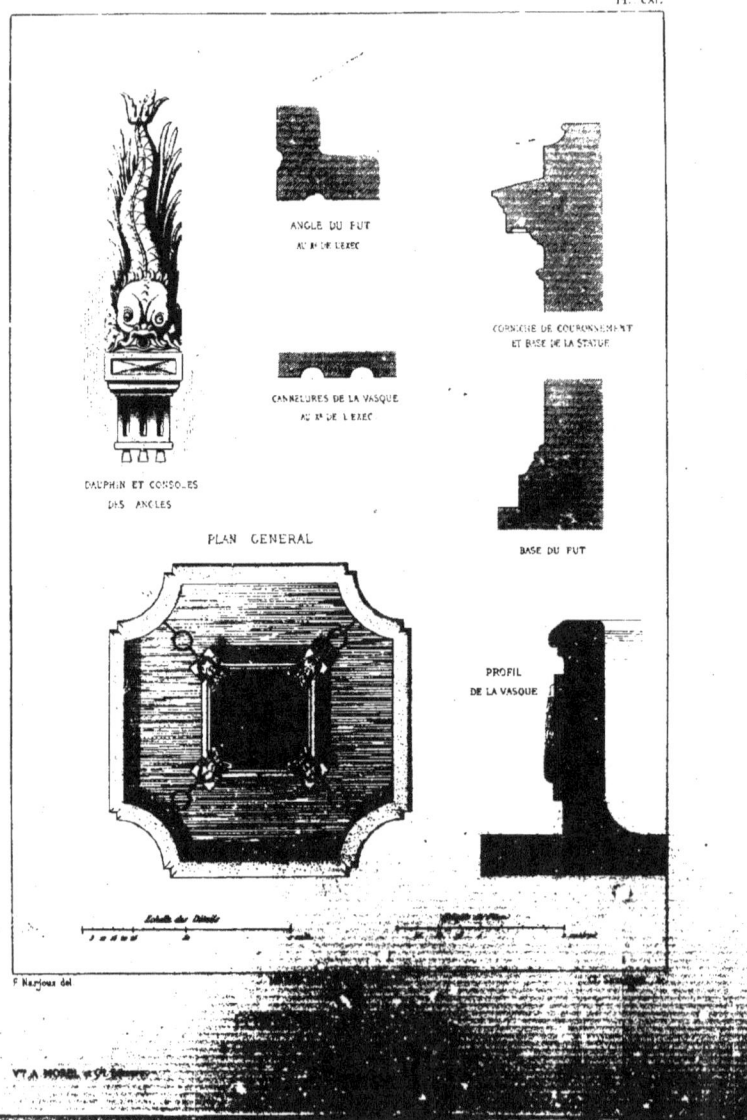

ARCHITECTURE COMMUNALE

ÉLÉVATION

COUPE TRANSVERSALE

MOITIÉ DU PLAN

PASSERELLE SUR L'AAR
Près Berne (Suisse)

ARCHITECTURE COMMUNALE

BOITE AUX LETTRES À LYON — POTEAU INDICATEUR À NICE

ARCHITECTURE COMMUNALE

ÉLÉVATION PRINCIPALE

PORTE ET CROIX DE CIMETIÈRE
(Vidaillat — Creuse)

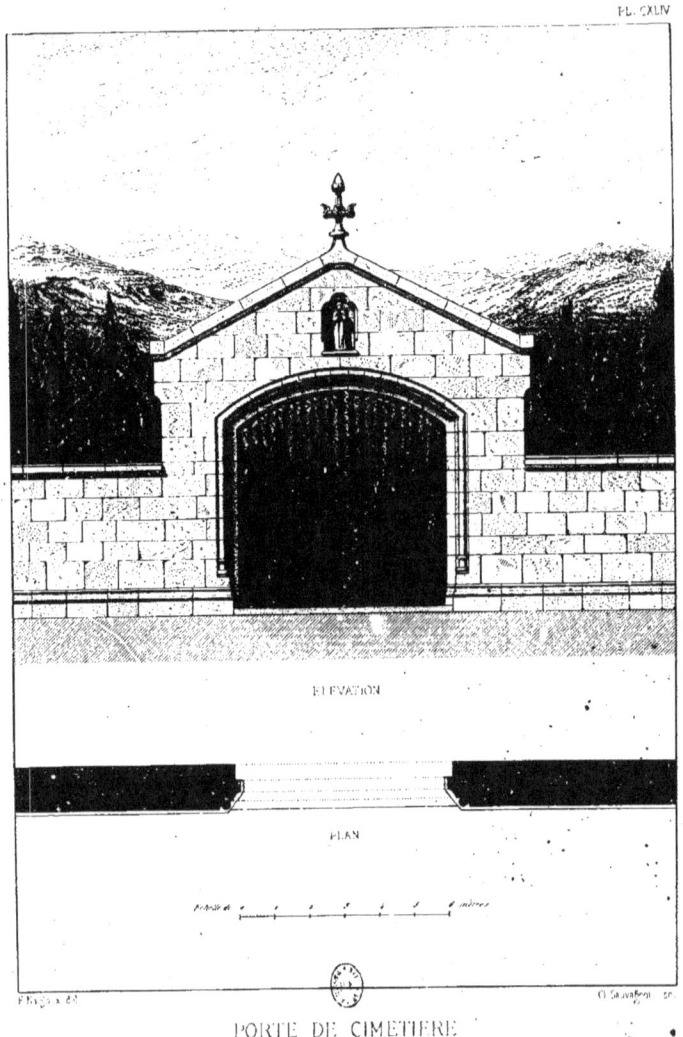

PORTE DE CIMETIÈRE
à Sermaises (Loiret)

ARCHITECTURE COMMUNALE

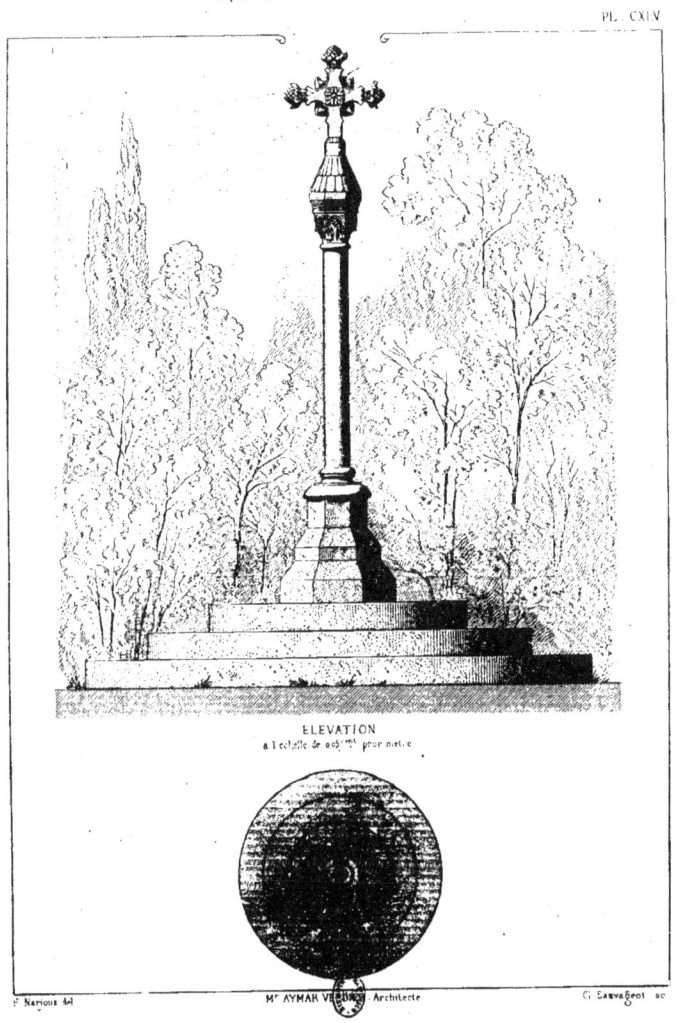

ELEVATION

CROIX DE CHEMIN
à Touvent (Indre)

ARCHITECTURE COMMUNALE

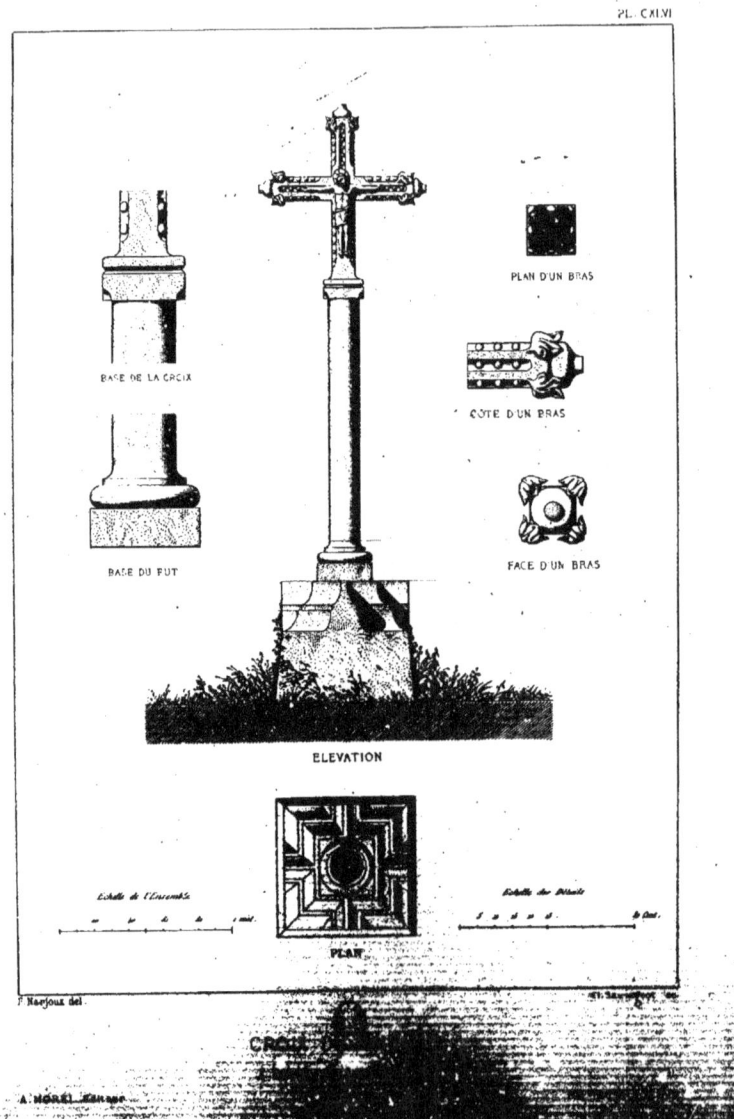

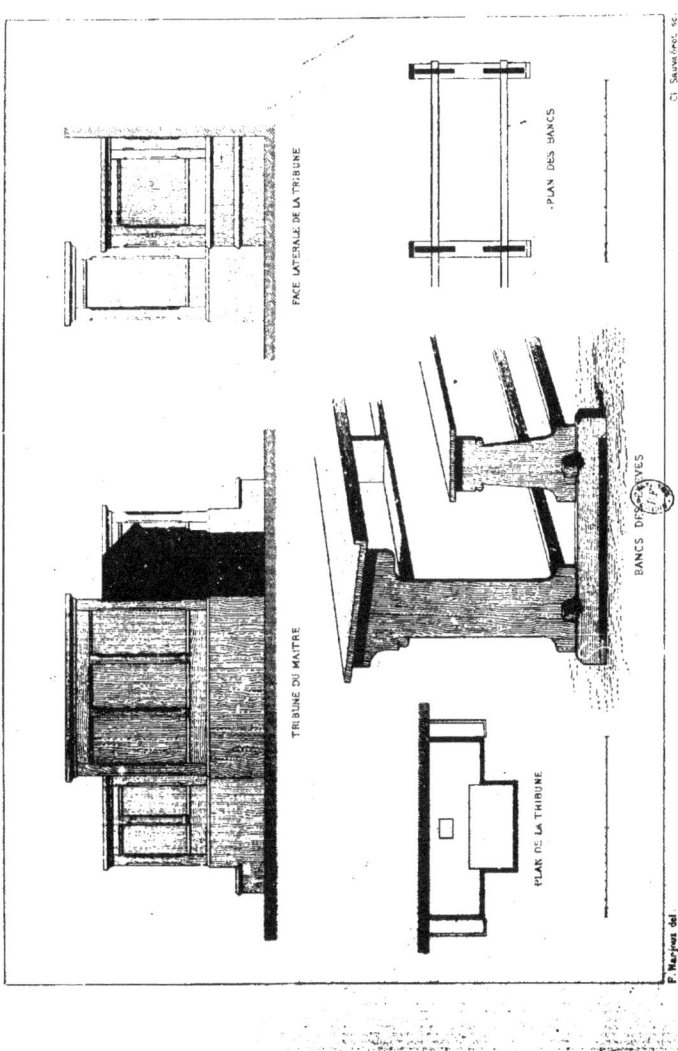

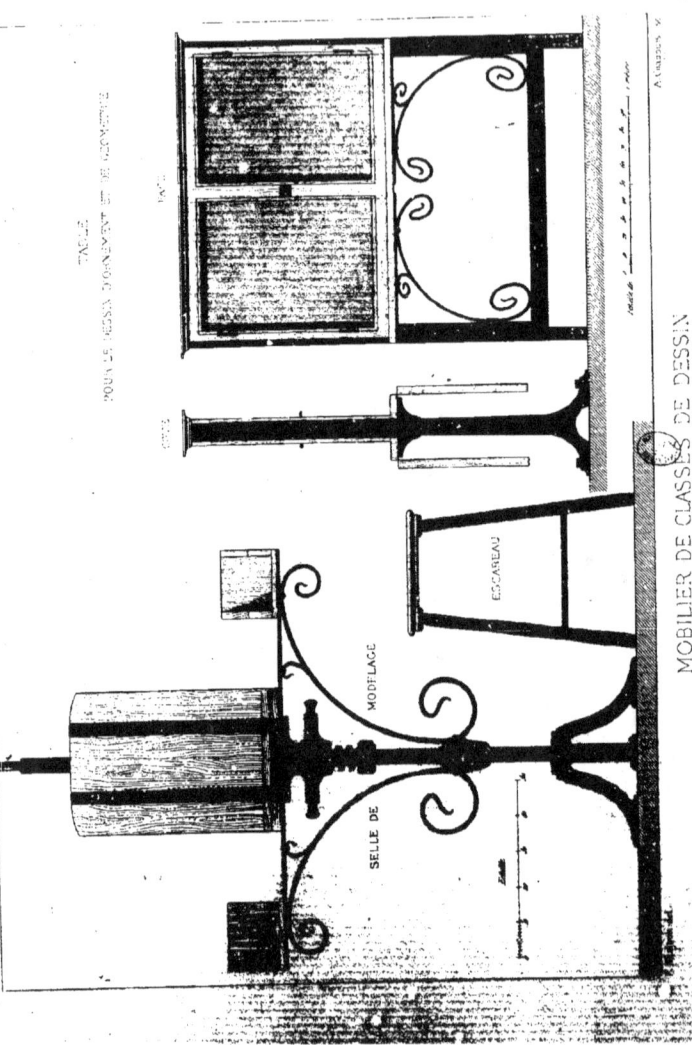

ARCHITECTURE COMMUNALE

MOBILIER DE SALLE D'ASILE

ARCHITECTURE COMMUNALE

ÉLÉVATION PRINCIPALE — **COUPE**

PLAN DU REZ-DE-CHAUSSÉE — **PLAN DU 1er ÉTAGE**

POSTE TÉLÉGRAPHIQUE
à Granville (Manche)

www.ingramcontent.com/pod-product-compliance
Lightning Source LLC
Chambersburg PA
CBHW071410220526
45469CB00004B/1236